普通高等教育艺术设计类专业"十三五"系列规划教材

色彩构成

赵 佳 徐 冰 主编
李晓旭 伍稷偲 张爽爽 副主编

全国百佳图书出版单位

·北 京·

本书共 5 章，分别是色彩和色彩构成概述、色彩的基本知识、色彩的设计理论、色彩的心理效应、色彩与生活环境的关系。其中对色彩构成的物理、生理和心理特征与应用进行了详细的分析，以培养学生的审美能力、创造能力和实践能力，为后续设计专业课程的学习奠定一个良好的基础。

本书可作为高等院校艺术设计专业及相关专业的教材，也可作为高职高专院校及各类培训机构相关专业的教学用书。

图书在版编目（CIP）数据

色彩构成/赵佳，徐冰主编. —北京：化学工业出版社，2017.11（2024.6重印）

（普通高等教育艺术设计类专业"十三五"系列规划教材）

ISBN 978-7-122-30605-0

Ⅰ.①色… Ⅱ.①赵…②徐… Ⅲ.①色调-高等学校-教材 Ⅳ.①J063

中国版本图书馆CIP数据核字（2017）第221156号

责任编辑：马　波　徐一丹　　　　文字编辑：谢蓉蓉
责任校对：王素芹　　　　　　　　装帧设计：溢思视觉设计

出版发行：化学工业出版社（北京市东城区青年湖南街13号　邮政编码100011）
印　　装：天津裕同印刷有限公司
710mm×1000mm　1/16　印张 $10\frac{3}{4}$　字数 151千字　2024年6月北京第1版第8次印刷

购书咨询：010-64518888　　　　　售后服务：010-64518899
网　　址：http://www.cip.com.cn
凡购买本书，如有缺损质量问题，本社销售中心负责调换。

定　　价：49.00元　　　　　　　　　　　　　　　　版权所有　违者必究

普通高等教育艺术设计类专业"十三五"系列规划教材

编审委员会

主任：周伟国　田卫平

副主任：董国峰　戴明清　赵佳　李志港　吕从娜　张丽丽　周艳芳
孙秀英　任忠飞　潘奕　王航　韩禹锋　刘洪章　杨静霞

委员（按照姓氏笔画排列）：

丁凌云　于杰　王兴彬　王宇　尹宝莹　白芳　冯笑男　刘玉立
刘旭　刘思远　刘耀玉　安健锋　安琳莉　许妍　许裔男　李龙珠
李肖雄　李兵霞　李晓慧　李硕　杨漾　吴春丽　佟强　宋泽
张丽　陆津　陈迟　欧阳安　尚震　周冬艳　孟香旭　赵天华
姜琳　姚民义　姚冠男　倪鑫　徐冰　徐丽　郭敏　黄志欣
崔云飞　康静　魏玉香

自序

PREFACE

当今中国经济的高速发展给设计带来了新的契机。在我们所处的时代，设计已经渗透到了生活的各个领域。如今设计师承担了更多的社会责任，社会的进步与变革也要求设计师们必须要掌握更全面、更细致有效的色彩理论知识，这种要求对设计行业本身和人类的信息交流产生了深远的影响。

"色彩构成"是一门重要的设计基础课程，旨在训练学生对色彩审美规律的把握和创造性的运用，并丰富学生的设计思维，还能提高审美判断的能力和倡导变革创新的精神，为后续艺术应用设计方面课程的学习打下分析和解决色彩问题的基础。

长期以来，我国高校艺术设计专业所使用的色彩构成教材，以理论知识介绍为主，未能建立起色彩构成课程与应用设计课程之间的知识衔接。优秀的色彩构成教材不仅能使学生掌握完整的色彩基础知识，了解系统的色彩理论框架，更应体现这门课程的实用价值，满足学生学以致用的诉求。同时，作为一本高校教材，它重点介绍了当下设计领域的前沿理论，紧跟时代步伐，体现出创新和严谨的科学态度；在教学内容的

安排上,增加了课堂基础训练、课后强化训练、优秀学生作业赏析等项目,体现了教学以学生为中心、关注学生学习过程的教育理念。

　　本书编者来自不同的高校,兼容了各地艺术设计教育的精华,既有经验丰富、专业基础扎实的教学骨干,也有思想超前、极具时代感的年轻教师,这为最大限度地汇聚和丰富理论观点与教学经验提供了可能,也形成了本书的一大特色——博采众长。

　　我们期望本书能够让学生了解当前最新的艺术设计的前沿信息,了解符合市场需求的经典案例和国内外的设计水平,从而进一步为设计实践指引方向;使学生从理论上掌握色彩构成的美学知识,提高自身文化修养和审美能力,开阔视野,更新理念,改变思维,满足新形势下艺术设计专业教育对人才发展的时代新需求。

<div style="text-align: right;">

赵　佳

2017 年 8 月

</div>

前言
FOREWORD

　　色彩构成作为艺术设计基础中的三大构成之一，同时又作为艺术设计教学体系中的一个重要环节，在艺术设计学科课程结构中占据非常重要的位置，它对学生创造意识的培养具有启发性效应，对学生专业素质的培养与专业潜能的训练具有独特的作用。色彩构成作为艺术设计的重要基础理论，首先关注的是人对色彩的知觉与心理效果，是在科学的色彩原理指导下，利用不同的色彩元素组合传达情感，创造出新的、理想的色彩效果，以满足人的色彩审美需求。色彩构成重视的是总结归纳在探索色彩规律过程中的手段与经验，而不倾向于结果的产生。色彩构成的最终目的在于培养对于视觉艺术形式的创造性思维方式。

　　色彩构成的形成与发展是科学与艺术结合的历史写照，从1666年牛顿发现三棱镜分光的光谱学说开始，拉开了近代色彩学研究的序幕。现代色彩教学体系始现于1919年德国包豪斯设计学院，由瓦尔特·格罗皮乌斯创立，其主张理性研究色彩本质规律，通过系统的色彩理论体系教育启发学生的创造力，对现代色彩构成体系的发展起到了极其深远的影响。20世纪30年代，日本受到包豪斯设计思想和教育思想体系的影响，至20世纪50年代色彩教学体系在日本逐渐发展为独立的"色彩构成"专业课程。20世纪70年代末，随着改革开放，中国内地从中国香港和日本引进了色彩构成等设计基础课程，1978年，广州美术学院的尹定邦教授借鉴中国香港和日本的构成教育方法和手段，制定了一门较为系统的《色彩构成》课程讲义，作为设计基础中的色彩训练，取得了很好的教学效果。时至今日，色彩构成已成为我国艺术

设计专业不可或缺的基础核心课程，被广泛应用于各个设计领域，如平面设计领域、室内环境设计领域、服装设计领域、工业设计领域、网页设计领域、建筑绘画领域等。设计的理念也日新月异，新观念、新技术和新手段的加入拓宽了色彩构成的审美领域，也丰富了色彩构成的表现手法。这就要求新的色彩构成教材必须根据现代的设计审美标准，给予色彩构成以新的内涵，以便更好地适应社会的发展需要。

 本书由哈尔滨远东理工学院赵佳和沈阳工学院徐冰担任主编，哈尔滨远东理工学院李晓旭、西南民族大学伍稷偲、黑龙江工程学院昆仑旅游学院张爽爽担任副主编，其中赵佳负责第1章、第2章、第4章第二节、第5章第一节和第二节的撰写，徐冰负责第3章的撰写，李晓旭负责第5章第三节和第四节的撰写，伍稷偲负责第4章第一节和第三节的撰写，张爽爽负责资料整理。本书编者都是具有多年丰富教学经验和艺术设计经验的高校一线教师，他们来自国内不同的地域，依托不同的教学环境，所编写的各个章节都有独到之处。同时，本书列举了大量学生作品，旨在让学生更加直观地理解色彩的规律。另外还选取了世界设计大师的优秀作品和各个设计行业的优秀范例，目的在于开阔学生的设计视野，提高其鉴赏能力和想象力，促进理论知识的消化，把单调乏味的基础训练课题转换为生动的、符合现代设计观念要求的教学内容。

 由于编者水平有限和时间的限制，书中难免有不妥之处，恳请专家、同行及读者批评指正。

<div style="text-align:right">赵 佳
2017年8月</div>

Color Composition
Contents 目录

第1章　色彩和色彩构成概述　　1

　第一节　关于色彩　　2
　　一、对色彩的认识　　2
　　二、绘画色彩和设计色彩　　6
　第二节　色彩构成的基本认识　　12
　　一、色彩构成的起源与发展　　12
　　二、色彩构成的概念　　14
　　三、学习色彩构成的目的和意义　　14

第2章　色彩的基本知识　　17

　第一节　光与色　　18
　　一、光　　18
　　二、光源色　　20
　　三、物体色　　20
　第二节　色彩的分类与要素　　22
　　一、色彩的分类　　22

二、色彩的三属性　　　　　23

三、色彩推移　　　　　　　26

第三节　色彩的体系　　　　　36

一、色相环　　　　　　　　36

二、色立体　　　　　　　　38

第3章　色彩的设计理论　　　45

第一节　色彩对比　　　　　　46

一、色相对比　　　　　　　46

二、明度对比　　　　　　　47

三、纯度对比　　　　　　　49

四、面积对比　　　　　　　52

五、冷暖对比　　　　　　　53

六、形态对比　　　　　　　54

七、肌理对比　　　　　　　55

八、位置对比　　　　　　　55

第二节　色彩调和　　　　　　62

一、统一性调和　　　　　　63

二、对比性调和　　　　　　65

第三节　色彩混合　　　　　　70

一、色彩的正混合　　　　　70

二、色彩的负混合　　　　　71

三、色彩的中性混合　　　　71

第四节　色彩采集与重构　　　77

一、色彩采集　　　　　　　77

二、色彩重构　　　　　　　79

第4章　色彩的心理效应　　　85

第一节　色彩的感知觉　　　　86

一、色彩的冷暖感　　　　　86

二、色彩的空间感　　　　　87

三、色彩的轻重感　　　　　90

四、色彩的软硬感　　　　　91

五、色彩的味觉与嗅觉　　　92

第二节　色彩的情感　　　　　97

一、色彩联想　　　　　　　97

二、色彩的情绪　　　　　　100

三、色彩的音乐感　　　　　103

四、色彩的宗教与神秘感　　105

五、色彩的华丽与朴素　　　106

第二节　色彩的性格　　　　　112

一、红色　　　　　　　　　112

二、蓝色　　　　　　　　　112

三、黄色　　　　　　　　　112

四、绿色　　　　　　　　　113

五、橙色　　　　　　　　　113

六、紫色　　　　　　　　　114

七、棕色　　　　　　　　　114

八、黑色　　　　　　　　　114

九、白色　　　　　　　　　115

第5章　色彩与生活环境的关系　117

第一节　色彩与视觉环境的关系——以视觉传达设计为例　　　　118

一、招贴设计中的色彩应用　119

二、标志设计中的色彩应用　122

三、包装设计中的色彩应用　126

第二节　色彩与居住环境的关系——以空间设计为例　129

一、建筑设计　129

二、室内设计　135

第三节　色彩与服饰的关系——以服装设计为例　141

一、服装色彩配色　141

二、服装色彩搭配对视觉的引导作用　143

三、服饰设计的流行色应用　146

第四节　色彩与生活用品的关系——以产品设计为例　151

一、色彩对比在产品设计中的应用　151

二、色彩调和在产品设计中的应用　152

三、色彩的心理效应与产品设计　153

四、典型产品外观设计的用色规律　155

参考文献　158

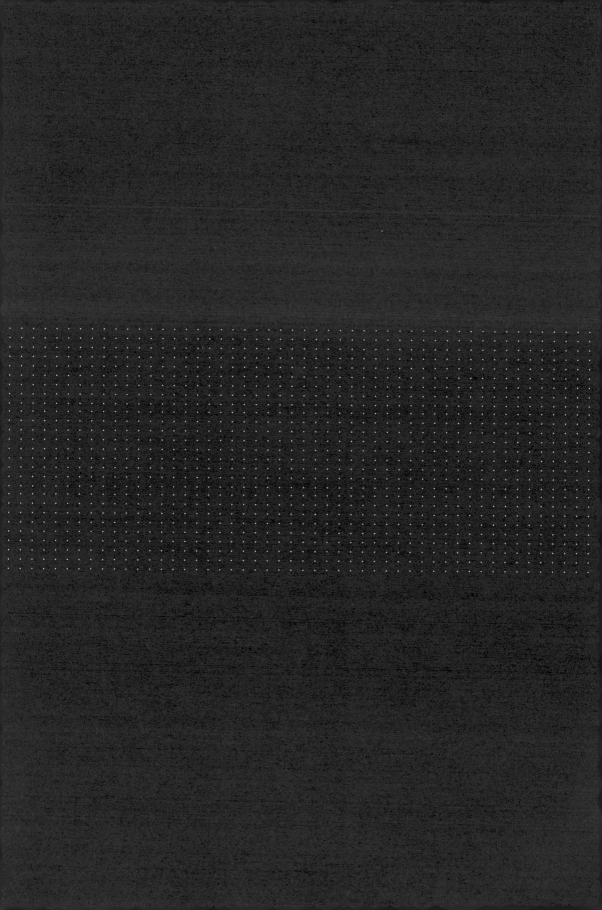

第1章
色彩和色彩构成概述

第一节　关于色彩

一、对色彩的认识

在人类发展的过程中，色彩始终是不可或缺的元素并焕发着独特的魅力。人们不仅发现、观察、欣赏着绚丽多彩的色彩世界，还通过在适应自然的过程中不断深化着对色彩的认识及应用。人类对色彩的认识、应用过程是将从大自然中直接捕捉到的种类繁多的色彩予以客观、规律地揭示，从而形成色彩的理论，并最终运用于生活和艺术实践。

远古时期，人类就能够从植物和矿物里提取颜色，把不同的颜色涂在脸上和身上，表示不同的含义，还把颜色涂在动物牙齿、贝类以及石头上，起到装饰的作用。北京周口店龙骨山的原始人洞穴里就曾经发现了红色的粉末（氧化铁）和涂有红色的石珠、贝壳和兽牙的装饰品。中国的彩陶是新石器时代艺术成就的集中体现，距今已有七千年历史，就是在打磨光滑的橙红色陶胚上用天然的矿物质颜料（赤铁矿与氧化锰）进行描绘，用赭石和氧化锰作呈色元素，然后入窑烧制，在橙红色的胎底上呈现出赭红、黑、白诸种颜色的美丽图案。从距今一万年前的欧洲原始壁画来看，原始社会人类已经懂得使用简单的颜色了。西班牙的阿尔塔米拉洞穴壁画和法国拉斯科洞穴壁画所描绘的形象以动物为主，一般使用赭石矿石研磨出的红、黄、棕三种颜色来描绘，以木炭为黑色，以动物脂肪、血液为调和胶，色彩鲜艳单纯，充分显示了原始绘画的粗犷和古朴，如图1-1、图1-2所示。

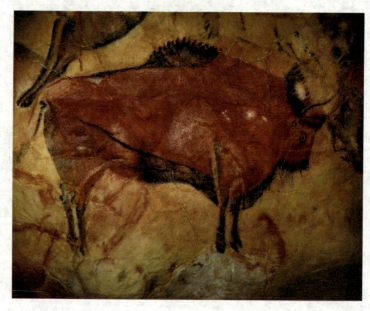

图 1-1　阿尔塔米拉洞穴壁画

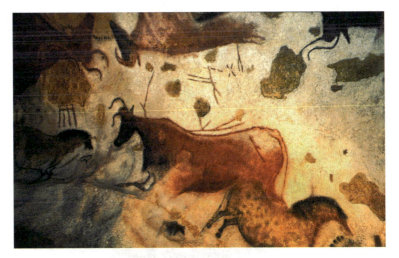

图1-2 法国拉斯科洞穴壁画

随着人类文明的提高和实践经验的积累，人类对色彩的掌握与运用能力不断提高。古埃及人认为白色是太阳神的颜色，是幸运的颜色，黑色则是象征着冥府之色，它们还以绿色象征着轮回，以蓝色象征着神圣的天界。古代希腊是西方文明的发源地，自然环境的色彩构成了古希腊人独特的色彩喜好，古希腊艺术多以白色、红色和蓝色为主。古罗马人擅长用镶嵌来表现强烈的色彩对比。在古罗马建筑的玻璃彩画中，以象征性的手法表现色彩，追求简单明朗的效果，如图1-3所示。中国传统的五色系统是中国阴阳五行学说这一哲学思想的衍生物，阴阳五行分别崇尚青、白、赤、黑、黄这五色，与此对应的还有，东青龙，西白虎，南朱雀，北玄武，中央为黄龙。盛行于唐代的唐三彩是一种低温铅釉陶器，在色釉中加入不同的金属氧化物，经过焙烧，便形成浅黄、赭黄、浅绿、深绿、天蓝、

图1-3 玻璃彩画

褐红、茄紫等多种色彩，但多以黄、白、绿三色为主，唐三彩充分显示了盛唐时期的精神面貌和艺术水平，如图 1-4 所示。

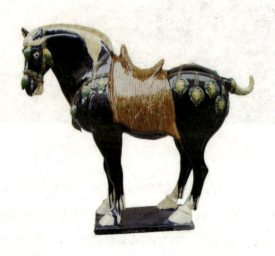

图 1-4　唐三彩

图 1-5　扬·凡·艾克
《阿尔诺芬尼夫妇像》

欧洲中世纪的绘画不重视真实的空间和真实的色彩关系，强调色彩的象征性，着力体现宗教精神。在文艺复兴前期，扬·凡·艾克在前人经验的基础上改进了油画颜料，在画面上实现了色彩变化的表现力，使得以乔托和锡耶纳画派为代表的画家们将绘画带入再现性色彩的新境界，对色彩有了新的认识，一改过去沉闷、匠气的色彩，如图 1-5 所示。1666 年，英国科学家牛顿以三棱镜实验系统地揭示了光色的本质形态。此后，色料三原色、色光

三原色、色彩减法混合等研究成果随之出现。这些研究对人类认识色彩的本质起到了最关键的作用。法国浪漫主义画家德拉克洛瓦首先发现了色彩的补色现象对于色彩对比的重要性，并运用于创作中，取得了意外的效果如图1-6所示。德拉克洛瓦的色彩经验更直接被印象派画家们所借鉴，并进一步发扬光大。

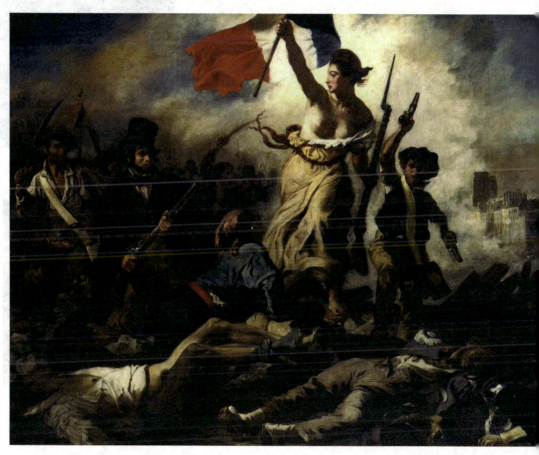

图1-6　德拉克洛瓦《自由引导人民》

英国风景画家威廉·透纳首先用色彩冷暖的关系去发现、表现自然中的光色和大气的效果。发展到印象派时期，艺术家开始对大自然充分研究，不再依赖明暗和线条所形成的空间感，而是用色彩的冷暖形成空间感，依据光与色的原理来把握自然物象，极大地推动了现代绘画和现

代艺术设计的色彩理论,如图 1-7 所示。后印象派艺术家反对客观地描绘自然,用强烈的原色对比来强调色彩要表达的情感和个性,涌现了梵高、塞尚、高更等具有代表性的艺术家,如图 1-8~图 1-10 所示。

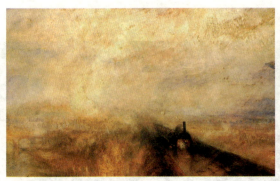

图 1-7　威廉·透纳《雨,蒸汽和速度》

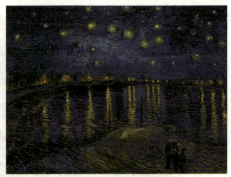

图 1-8　梵高《罗纳河上的星夜》

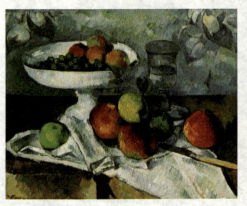

图 1-9　塞尚《水果盘、杯子和苹果》

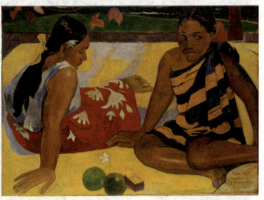

图 1-10　高更《塔希提少女》

二、绘画色彩和设计色彩

　　无论绘画色彩还是设计色彩都是以色彩为基础的,色彩是艺术设计中最具情感的部分,色彩作为心理感受的表现,对于绘画和设计都具有深远意义。但绘画色彩与设计色彩是不同的,绘画中的色彩往往偏向感

性，常带有艺术家个人的主观情感；设计中的色彩往往注重理性，不能完全凭设计师的个人喜好，而需要设计师高度地概括与提炼，满足接受群体的需要，针对应用领域的实际需要，将色彩学、配色原理、流行色应用结合，配合市场营销等相关的因素考虑，注重设计作品本身的实用性、功能性、社会性。

1. 绘画色彩

色彩赋予了我们一个生机盎然的世界，色彩作为一种语言成为人们在生活中的沟通和交流方式。同时，色彩是绘画的主要造型语言之一，是绘画的情感符号与精神载体，它可以激发创作者的灵感，表现出人的细微情感，并形成个性化表达。绘画色彩是利用色彩原理对客观事物进行时间、空间、理念和情感描绘的重要手段，绘画色彩不仅研究物体在光照下所呈现的丰富色彩，探索物体色、环境色、光源色的相互影响和变化规律，而且是表达作者审美趋向、陶冶人们情操的艺术手段。

绘画中色彩的主要研究内容除了色彩现象的成因，还包括表现色彩的绘画技法。受工具材料和技法的限制，油画中的色彩结实厚重，讲究笔触、堆砌；中国画没有写生色彩的束缚，它追求用色彩抒情达意，追求工具材质在画面造成的美感；水彩画的色彩讲究水与色的渗透交融；水粉画的色彩具有一定的覆盖性，浑厚鲜明。英国风景画家威廉·透纳和约翰·康斯太勃尔对水彩画色彩语言进行了大胆探索，透纳喜爱表现天光水色浑然一体，云、雾、水融汇其中的景象，画面光线耀眼，色彩灿烂，用笔奔放，有着强烈的戏剧性气氛和律动。约翰·康斯太勃尔喜爱表现真实、自然、纯朴，充满亲切感的田园风光，他在写生中发现了光的颤动和空气对景物的影响，用色明丽鲜亮，如图1-11所示。

绘画色彩分为写实色彩、装饰色彩、表现色彩。

写实色彩是根据自然界光与色的规律，真实反映客观物体的光与色，正确把握固有色、光源色和环境色之间的关系，是一种再现性色彩艺术表现手法。在绘画过程中，画家需要观察自然，从中获取灵感，并且将客观事物作为一个整体看待，从事物的相互关系中认识和表现色彩，这

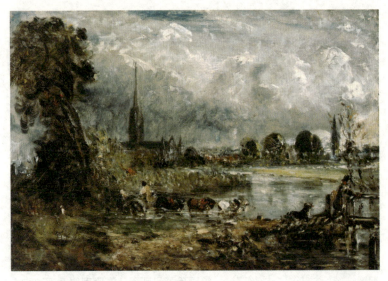

图1-11　约翰·康斯太勃尔《索尔兹伯里大教堂》

样才能创造出优美的色彩艺术。19世纪90年代印象派画家莫奈擅长光与影的实验与表现技法，他长期探索光色与空气的表现效果，常常在不同的时间和光线下，对同一对象作多幅的描绘，从自然的光色变幻中抒发瞬间的感觉。1890~1891年，莫奈的系列组画《干草垛》，探究的是同一主题，对不同季节，一天之内早、午、傍晚的阳光下，物体所呈现出的不同色彩。这一系列组画使不同时间下光线变幻无穷的外观映象色彩展现在人们眼前，创造了梦幻般的色彩传奇，如图1-12、图1-13所示。

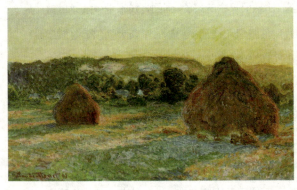

图1-12　莫奈《干草垛》之一

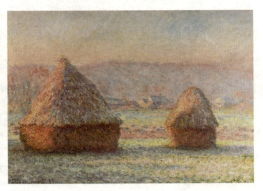

图1-13　莫奈《干草垛》之二

写实色彩要求用较"逼真"的色彩去表现对象的形体结构、空间、位置、质感等关系，画面着重表现空间虚实关系和形体的立体空间状态。像西方古典的写实主义画家们的作品是严格地按照形体结构、明暗对比以及精美如实的质感表现为主要的特征。

装饰色彩不以描绘自然界客观物象的色彩为目的，主要体现色彩的和谐美，对比的节奏美。装饰色彩不是强调物体色与光源色的光色关系，而是将自然界中的色彩关系综合、概括、抽象出来，利用自然色调中各种色相、明度、纯度之间的对比协调关系进行色彩的艺术创造。在画面中，装饰色彩考虑最多的是色彩相互之间的和谐与主观情感的表达，而不必考虑它是否是真实色彩关系的再现，所以装饰色彩可以改变自然形态中的固有色，客观色彩的冷色可以变换成暖色，黑色可以变换成白色，一片绿叶为了特殊的目的，为了适应特定环境，可以把它画成紫色、蓝色。

装饰色彩一般具有简洁、纯朴、夸张的特点。时而追求色彩的象征与寓意，时而热衷与执着绘画样式的表现，时而追求平面图案化的风格，总之，它们是艺术家们真实情感的外在表现。如果说写实性色彩具有直观的感情表现，装饰色彩则偏重于感知基点上的理性表现，如图1-14所示。

图1-14 杨漾《世博印象·非洲》

表现色彩偏向于画家的审美理念和个人情感，它能唤起生活中各种情感色彩的基质。比如，梵高、高更、塞尚等都是色彩表现大师，在色彩情感的表现上每个人都不一样。梵高喜欢用鲜艳、亮丽的色彩表达情绪变化，用热情、奔放的艺术创作方式追求艺术上的突破和创新。在其作品《夜间的露天咖啡馆》中，在黄绿色与淡蓝色的对比中表达出一种痛苦、黑暗、昏昏欲睡的感觉，暗

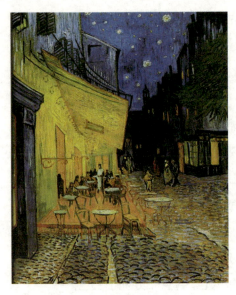

图 1-15 梵高《夜间的露天咖啡座》

示着放纵、颓废,将咖啡馆表现为让令人败坏的地方,如图 1-15 所示。在《星空》之中,通过金色和蓝色的对比描绘了一种内心紧张的幻觉,以激情的色彩、狂放的笔触来探触人的内心世界,用绘画来展现人的心灵,其绘画已经达到了绝对的精神高度,如图 1-16 所示。高更的色彩世界是一个梦幻和神奇的世界,既有浓郁的装饰趣味,又有独到的意象处理,个性十足,在这里,人们虚无的情感世界能够得到充实和安慰。而塞尚的色彩探索内在的世界,可以改变自然的形体,以心驾驭自然,表现内在的激情与诗意。

图 1-16 梵高《星空》

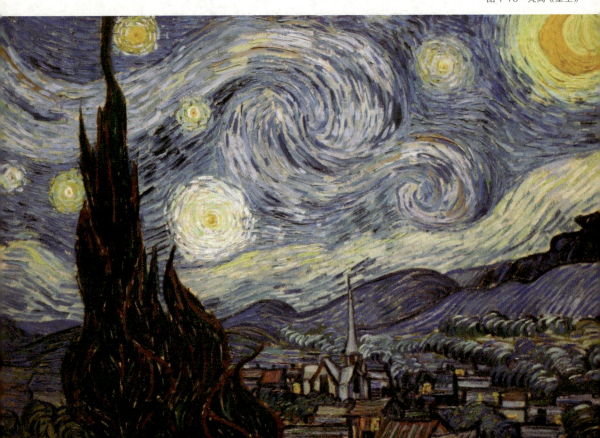

2. 设计色彩

设计色彩源于绘画色彩，随着历史的发展，逐渐形成的富于象征性、审美性、装饰性、科学性、实用性、创造性的色彩体系。设计色彩继承了绘画色彩的精髓，但更侧重于研究色彩的形式美和程式化。它不以真实地再现自然为目的，不受物体固有色、光源色、环境色等自然色彩的束缚，讲究色彩的概括、归纳和抽象，侧重于色彩关系的规律探讨、色彩抽象的秩序感以及装饰性的主观表现等，强调个人意志和主观情绪的表现。设计色彩能启发和开拓人的联想思维、逻辑思维和创造思维，提高人的艺术修养，提升设计作品的品位。设计色彩的主要目的是为设计服务，不仅体现出大众审美的需求，还能提高商品的经济价值。

企业形象设计中的色彩旨在传达企业理念、增强企业形象、体现企业精神内涵。如百事可乐的标准色在红色的基础上，选用了与可口可乐不同的蓝色，象征了活力与生机，也显示了百事可乐公司的经营理念，且符合了年轻人积极进取的生活态度，如图1-17所示。包装设计中的色彩充分考虑商品的属性，形象化地反映商品内容、特征和用途等，如设计食品类包装，就要以销售对象来定位，一般以暖色调为主，很少用蓝、绿色，从而刺激顾客的食欲促使购买。

室内设计的色彩要遵循色彩的应用原则，发挥色彩在室内设计中的作用。色彩对人的生理刺激在无形中会影响人的思维及判断，所以在室内设计色彩应用中应根据室内的功能分区选择恰当的色彩。如餐厅主要是供人们进餐的场所，所以餐厅色彩的应用应考虑令人能够愉快进餐的颜色。

图1-17 百事可乐广告设计

第二节 色彩构成的基本认识

一、色彩构成的起源与发展

色彩构成属于构成学体系。作为艺术设计教育的一门基础课程,色彩构成始于1919年在德国魏玛创立的包豪斯设计学院,其创始人为著名的现代主义建筑大师瓦尔特·格罗皮乌斯,他通过十多年的努力,集中了20世纪初欧洲各国对于设计的新探索与实验成果,特别是对荷兰风格派、俄国构成主义运动和德国现代主义设计的成果加以综合发展与逐渐完善。包豪斯以崭新的教育方法和一流的教师团队为世人钦佩,约翰·伊顿、瓦西里·康定斯基、保罗·克利、爱德华·蒙克、莫霍利·纳吉等世界上一流的艺术家都曾被聘请在包豪斯任教,如图1-18所示。包豪斯教学改革最大的成就是基础课程的开设。在包豪斯,基础课程与作坊训练是其教学体系的两大支柱。基础课程以图形、色彩和材料研究三门课程为主,这便是今天平面构成、色彩构成及立体构成的雏形。最先开创基础课程,并担任其主要教学工作的教师,是来自于瑞士的约翰·

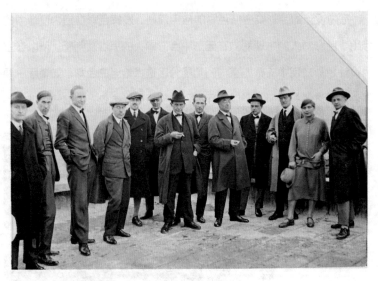

图1-18 包豪斯教师合影

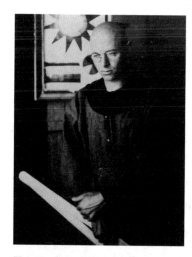

图 1-19 约翰·伊顿

伊顿。伊顿不但是画家、雕刻家，而且是一位很负盛名的美术理论家和艺术教育家，毕生从事色彩学的研究，被誉为当代色彩艺术领域中最伟大的教师之一，如图 1-19 所示。在伊顿所主持的基础课程中，吸收了"构成主义""立体主义""野兽派""抽象表现主义"和"荷兰风格派"等现代艺术流派的观念和研究成果，以对抽象形态及色彩关系的研究为主，以探索形态和色彩关系的形式美，以及构成各种新关系的可能性为基本手段。伊顿对待色彩理论和教育是严谨且高标准的，尤其是他对色彩理论的竭力推崇和探索研究。他还将自己对于造型研究的理论成果和教学实践进行总结，撰写了《色彩艺术》和《设计与形态——包豪斯的基础课程》等学术专著。伊顿在色彩理论研究及应用领域取得的成就，对现代设计界及现代设计基础教育都做出了巨大贡献。

20 世纪 50 年代，日本开始普及构成教育，他们在包豪斯的基础上更注重以科学的思维方式和理性的操作手段，将之发展为独立的"色彩构成"的专业课程。随之三大构成体系也在美国得以发展，一些著名的艺术院校一改过去传统的教学体系，以观念和形式训练为主来适应新的发展，一些过去没有设计课程的综合性大学也开始新增设计课程，为社会提供所需人才。如今，我国艺术设计专业的三大构成课，很大程度上是沿袭了日本的构成教育体系。

在 20 世纪上半叶，陈之佛、庞薰琴等从海外归来的老一辈中国现代艺术教育的开创者也曾办起过"图案科"，讲授"图案色彩"和"装饰色彩"等课程。陈之佛先后出版了《色彩学》《图案 ABC》《图案构成法》《中国陶瓷图案概观》等。20 世纪 30 年代商务印书馆出版李洁冰《工艺意匠》一书，书中有"基本形与艺术形""构成之原理与法则""平面构成上之工艺意匠""立体构成上之工艺意匠""色彩配合之意匠"等章节，极似现代设计基础的训练方法。20 世纪 70 年代末至 80 年代初，随着改革开放政策的实施，中国内地才从中国香港和日本引进了色彩构

成课。广州美术学院的尹定邦教授制定了一门较为系统的《色彩构成》课程讲义，作为设计基础中的色彩训练，取得了很好的教学效果。在随后的几年里，尹定邦教授带着他的教学成果在国内各大艺术院校作巡回展览和教学，把色彩构成通过教学及展示的方式传播开来。

二、色彩构成的概念

"构成"即构造、解构、重构、组合之意。构成作为现代设计术语是指遵循一定的审美原则，通过理性思维的归纳，表达感性的视觉形象，是将不同或相同的形态单元重新组合成新的单元形象，赋予视觉感受上新的形态形象。

色彩构成是艺术设计基础训练的一个重要环节，它与平面构成及立体构成有着不可分割的关系，色彩不能脱离形体、空间、位置、面积、肌理等而独立存在。色彩构成是一种抽象和逻辑思维的训练，是把色彩重新提取组合创造出新的图形与色彩关系。它着重论述光与色彩，光与视觉、物体色，光与色的混合的互相关系以及相关的物理及化学原理，介绍色彩体系的特点；揭示了人对色彩的视觉效应，视觉引起的生理、心理的变化；阐释了色彩的对比、调和与推移；重点探讨色彩的心理效应、人的心理与色彩的内在联系以及色彩的联想与象征。通过全面了解色彩的各个性质，可从本质上整体把握色彩。

三、学习色彩构成的目的和意义

色彩构成是艺术设计专业学习的一个基础课程，是理论与实践相结合的训练，能够提高学生对色彩学与设计色彩美学的认识，使之从深度与广度上掌握色彩语言。

色彩不但装饰着人们的生存环境，提升着我们的生活质量，而且是创作与设计的重要元素。尤其在跨入21世纪后，面对新技术的飞速发展，色彩构成在艺术创作、艺术设计甚至是生活中的地位越来越重要。通过

色彩构成的学习，系统地掌握现代色彩理论，挖掘学生的潜能，激发学生的创作欲望和主动思考意识，发挥人的主观能动性和抽象思维，利用色彩在空间、量与质的可变性，对色彩进行以基本元素为单位的多层面多角度的组合、配置，并创造出理想、新颖与审美的设计色彩。

课堂基础训练

课堂讨论。

①学习色彩构成的意义。

②色彩构成在生活中的体现。

课后加强训练

绘画色彩与设计色彩各自的特点，请举例证明。

第 2 章

色彩的
基本知识

第一节 光与色

五彩缤纷的大千世界里，色彩使天地万物、芸芸众生充满情感，显得生意盎然。色彩作为一种最普遍的审美形式，存在于人类生活的各个方面。色彩现象是一种千变万化的自然景象。没有色彩就没有斑斓绚丽的花丛，没有色彩就没有海天一色的美景，没有色彩就没有光怪陆离的人间百态，没有色彩的世界无疑是个灰暗阴霾的世界，如图 2-1、图 2-2 所示。

试想在一片漆黑的夜里，再好看的颜色也会失去它的魅力。所以没有光就没有色，光是人们感知色彩的必要条件，色来源于光。光是色的源泉，色是光的表现。红花反射红色光，而绿草反射绿色光，由于物体反射的色光不同，看到物体的色彩也不同，并随着光的改变而变化，在日光和灯光下看到的物体颜色会有差别，所以在漆黑的夜晚感受不到物体的颜色。

图 2-1　自然界的风景

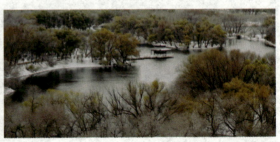
图 2-2　银装素裹的风景

一、光

1. 光谱

1666 年，英国科学家牛顿将一束白光（日光）从细缝引入暗室，光遇到三棱镜就产生折射，当折射的光遇到白色屏幕时在屏幕上就显现出彩虹一样的色带，称为光谱，依次为红、橙、黄、绿、蓝、紫六种颜色，

如果将光谱用聚光镜加以聚合，这些聚焦的色彩就会重新变成白色。光谱的发现，证明了太阳光是由这些色光组成，从而改变了以前太阳光是白光这种说法（图2-3）。

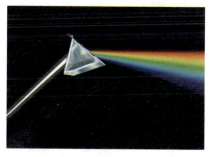

图2-3 三棱镜试验

2. 全色光、复色光与单色光

光是在一定波长范围的电磁辐射，不同的波长决定了光的色相变化，不同波长的可见光（红、橙、黄、绿、蓝、紫）进行完全混合后，就形成了我们平时所看到白光，也称全色光。而全色光经过三棱镜分解后，又形成不同波长的可见光，如红、橙、黄、绿、蓝、紫中的任意一个色光，这些不能再分解的可见光叫单色光。由两种及以上单色光合成的光叫做复色光。

3. 可见光谱与不可见光谱

光具有波的特征，不同波长的色光对人眼睛的刺激是不同的，通过三棱镜对日光进行分解后的可见光是人眼所能看到的波长范围，即波长380~780nm的辐射才能引起人们的视感觉，这段光波叫做可见光谱，在可见光谱内，不同波长的辐射引起不同色彩感知。其中红色的光波最长，波长为620~750nm，紫色的光波最短，波长为380~450nm（图2-4）。

小于380nm的紫外线、X射线、放射线、宇宙线和大于780nm的红外线、无线电波等，都是人们用肉眼看不到需要通过专用仪器才能

色相	红	橙	黄	绿	蓝	紫
波长范围	620~750 nm	590~620 nm	570~590 nm	459~570 nm	450~459 nm	380~450 nm

图2-4 色相与相应波长的范围

观测到，即不可见光谱。

二、光源色

　　凡是能够自行发光的物体称之为光源。光源可以分为两种，一种是自然光，主要是阳光；另一种是人造光，如电灯光、煤气光、蜡烛光。阳光是学习色彩最主要的研究对象。各种光源光波的长短、强弱、比例性质不同，形成不同的色光，叫做光源色。其他光源与太阳光相比，白炽灯的光含有较多的黄橙色光，荧光灯则包含较多的蓝色光。

　　进入视觉的光有三种形式，即光源光、反射光和透射光。光源光是指从太阳或电灯等光源发出的直接照射在物体上的光，可以直接照射到我们的眼睛。反射光是光源光遇到物体后反射出来的光，是进入眼睛最普遍的形式，是人的视觉接受光刺激的主要来源。透射光是光源光穿过透明或半透明物体后再进入视觉的光线。

三、物体色

　　物体本身不发光，我们所看到物体具有的颜色是光源色经物体的吸收和反射后，在人的视觉中所呈现出的一种光感现象。物体之所以有相对稳定的颜色，是因为平时照射到物体上的光源大多为日光和白炽灯，物体在吸收和反射的过程中有较为稳定的波长和量，这就表现出较为稳定的色彩，我们一般称这种颜色为固有色或物体色。

　　物体色不是固定不变的，它的显现受两种因素影响：一是光源；二是不同性质的物体对光的吸收和反射的能力。不同物体在同一光源的作用下，影响物体色变化的主要因素是物体本身对光的吸收和反射能力，如图 2-5~图 2-8 所示。例如，在阳光的照耀下，红色的旗子反射光源光中的红色色光，吸收了红色色光以外的其他色光；绿色的植物反射光源光中的绿色色光，同时也反射了部分其他色光，但是含量较小，吸收了剩下的所有色光；白色的雪反射了光源光中的全部色光；黑色的衣服

吸收了光源光中的全部色光；有色玻璃反射了一部分色光，透射了一部分色光。同一物体在不同光源的作用下，影响物体色彩变化的主要因素是光源的基本属性，光的强弱以及物体周围的环境。当光源光发生变化时，物体色将随之改变。例如，一朵橙色的花在自然光下为红橙色，而在绿色光源下就呈现淡褐色。当光源的亮度发生变化时，物体色也将随之发生变化。一片绿色的叶子，在强光下为青绿色，而在弱光下则颜色明显变深，但其色相不会发生变化。物体周围的环境对物体色也有一定的影响。例如，将一个白色的石膏放在一块蓝色的衬布上，会发现石膏的背光部分呈现蓝灰色。

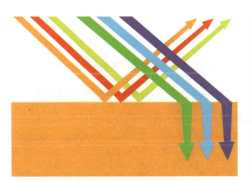

图 2-5　橙色表面光的吸收和反射

图 2-6　不同光线下的色彩效果（太阳光、红色光、蓝色光、黄色光）

图 2-7　红色的花卉

图 2-8　黄色的花卉

第二节　色彩的分类与要素

一、色彩的分类

1. 有彩色与无彩色

有彩色是指在可见光谱中能够得以显现的全部颜色，以红、橙、黄、绿、青、蓝、紫为基本色，通过基本色之间不同量的混合，可形成众多种类的色彩。

无彩色是指黑色、白色，以及黑白两色混合形成的深浅不同的灰色，在可见光谱中不能显现，故称之为无彩色。无彩色只有明度上的差别，没有色相、纯度这两种属性。也就是说它们的色相和纯度在理论上等于 0，而色彩的明度可以用黑白度来表示，越接近白色明度越高，越接近黑色明度越低。但是在心理学角度，无彩色又具有完整的色彩特性，应该包括在有彩色色彩体系中。在设计中，无彩色系的各种颜色都是常用色。如图 2-9 所示有彩色与无彩色。

图 2-9　有彩色与无彩色

2. 同类色

同类色是指色相环中 15°夹角内的色彩关系，可看作是一种色的不

同深浅，或某色分别包含微量的其他色。

3. 近似色

近似色指色相环中 45°夹角内的色彩关系，色彩间的色相区别不够明显。例如，红色与黄橙色等。

4. 中差色

中差色指色相环中 90°夹角内的色彩关系，色彩间有很明显的色相区别，属中对比效果的色相。例如，红色与黄绿色等。

5. 对比色

对比色指大跨度色域对比，色相环中 120°左右的色彩关系。例如，大红色和柠檬黄色、橙红色和黄绿色，具有饱和、欢乐、兴奋的感情特点。

6. 互补色

互补色指色相环中 180°左右的色彩关系，也可看作是某一原色和其相对应间色的关系，如红与绿、黄与紫、蓝与橙互称为补色，视觉效果强烈刺激，色彩对比达到最大的程度。换一种说法，当两种色彩混合产生出灰色时，这两种色彩互为补色关系（图 2-10）。

图 2-10　互补色（刘子昂）

二、色彩的三属性

色彩的三属性是色彩的灵魂，是指每一种色彩都同时具有三种基本属性，即色相、明度和纯度。其中色相与光波的波长有直接关系，明度和纯度与光波的振幅有关。

1. 色相

色相是指每一种色彩固有的相貌，具体讲是指不同波长的光给人的色彩视觉感觉。在可见光谱上，人的视觉能感受到红、橙、黄、绿、青、蓝、紫这些具有独立相貌的色彩，并给这些可以相互区别的色彩命名，色彩艺术中对色相的命名方式却十分丰富。例如，以自然界的植物命名的颜色有橄榄绿、紫罗兰、柠檬黄、草绿、玫瑰红、橘色等；以金属矿物质命名的颜色有煤黑、宝石绿、赭石、石青、朱砂等；以自然景色命名的颜色有湖蓝、天蓝、土黄、翠绿、曙红等；以地名命名的颜色有印度红、普鲁士蓝、波尔多红、不伦瑞克绿、马真塔红、那不勒斯黄等；以化工原料命名的颜色有酞菁蓝、铬绿、镉红等。按照人的视觉生理特性，自然界中的色彩应该有三百多种色相，而事实上，无论是普通人还是受过专业训练的人，都分辨不出这么多的色相，一般情况下，普通人最多能分辨出100个左右的色相。

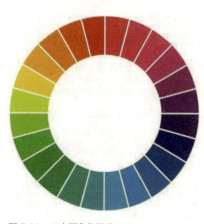

图 2-11　二十四色色相环

不同色相的色彩相混合时产生的新颜色也具有独立的色彩相貌，而当这些颜色与黑色、白色相加时，只是明度和纯度的改变，色相并没有发生变化。在诸多的色相中，红、橙、黄、绿、蓝、紫六种色相是最容易被感知的基本色相，将它们以环状形式排列，就得出高纯度色彩的六色色相环，如果在这六色之间分别增加一个过渡色，分别是红橙、黄橙、黄绿、蓝绿、蓝紫、红紫，便形成了十二色色相环，在十二色色相环基础上继续增加过渡色，便会构成二十四色色相环，如图 2-11 所示。

2. 明度

明度是指色彩的明亮程度，也称色彩的亮度和深浅度，明度主要指

物体反射光波的强度，也就是物体在光的照射下，受光的部分明度高，逆光的部分明度低。色彩的明度差别主要存在于两个方面：一是同一色相的明度的差别变化；二是不同色相之间的明度差别变化。

色彩的明度取决于物体对光的反射程度，白色对光的反射率最高，黑色对光的反射率最低，所以明度最亮的是白色，最暗的是黑色，在其他颜色中加白色可以提高混合色的反射率，反之，加黑色可降低反射率，降低明度。除黑白之间有明度差外，色彩本身也具有自身的明度，黄色明度最高，紫色明度最低，红绿色为中间明度。黑与白之间可形成许多明度阶次，普通人的最大明度阶次识别能力可以达到200个，常见实用黑白之间分为9个色阶，我们把这个色阶变化称为灰阶，如图2-12所示。

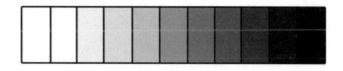

图2-12　灰阶渐变

3. 纯度

纯度是指色彩的鲜艳程度，也称色彩的饱和度。纯度主要指物体反射光的纯净程度。在可见光辐射中，有的波长单一，有的波长相当复杂，也有介于二者之间的，黑、白、灰等无彩色就因为复杂而失去了纯度和色相感。色彩在纯净状态时就是该色相的标准色，任何一种高纯度的颜色加入黑、白、灰等无彩色或是其他色相的色彩都会降低其纯度。例如，蓝色混入黑色，蓝色的纯净程度和明度随之降低，混入白色也能降低纯度，同时可以提高其明度，混入赭石色则纯度降低，混入的成分越多纯度越低，甚至变成灰黑色。如果是水性颜料，掺入的水越多，色彩的饱和量越低，色彩的纯度也就随之降低。在有彩色中，除各自有自己的最高纯度值外，各色相之间也有纯度的高低之分，红色的纯度最高，蓝绿色的纯度最低。

同一色相，只要纯度发生了变化，色彩的性格也随之发生变化，使

色彩产生不同的视觉感受和心理感受。例如，大红色的视觉冲击力较强，可以使人产生刺激的感觉，在我国民间是喜庆和节日的常见色，而当红色的纯度降低时，随之产生的是沉闷、幽暗的感受。

在现实世界中，大量色彩都并非绝对意义上的高纯度颜色，也并非绝对的黑色、白色、灰色，而是含有不同程度灰色的颜色，如图2-13所示。

图2-13　纯度渐变

三、色彩推移

色彩推移也叫色彩的渐变，是指色彩的三属性——色相、明度、纯度，按一定的规律有秩序地排列、组合的一种形式。有色相推移、明度推移、纯度推移、综合推移等。色彩通过逐渐地、循序地、有规律地、有联系地变化获得强烈的空间感，富有浓厚的现代感和装饰性。在大自然中也普遍存在着色彩推移现象。

1. 色彩推移的分类

（1）色相推移　色相推移是将色彩按色相环的顺序，由冷到暖或由暖到冷进行排列组合的一种渐变形式。为了使画面形式多样、丰富多彩，色相推移可选用全色相推移和部分色相推移，也可选用纯色色相环，含中灰色、黑灰色和黑色的色相环和含白色或浅灰色的色相环。大自然中的雨后彩虹就是一组色相推移现象，具有赏心悦目的色彩效果。如图

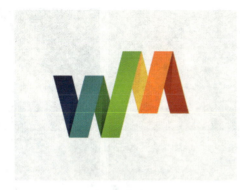

图 2-14 色相推移在标识中的应用

2-14 所示，标志的设计者采用了字母结合色彩的形式，并将字母 M 和 W 划分成 7 个色条，色彩从深蓝色逐渐过渡到浅蓝色、深绿色、浅绿色、绿黄色、中黄色、橙色、大红色，用色相推移的方式来表达主题。

色相推移在设计中的应用如图 2-15~图 2-20 所示。

图 2-15 色相推移在设计中的应用（一）

图 2-16 色相推移在设计中的应用（二）

图 2-17 色相推移在设计中的应用（三）

图 2-18 色相推移在设计中的应用（四）

图 2-19 色相推移在设计中的应用（五）

图 2-20 色相推移在设计中的应用（六）

（2）明度推移　明度推移是将色彩按明度等差数的顺序，由浅到深或由深到浅进行排列组合的一种渐变形式。可选用单色系列组合，也可选用两个色相的明度系列或对比色相的明度系列，但也不宜择用太多，否则显得杂乱，就适得其反。一般情况都选用一种明度较低的色彩，逐渐加白色，依次调出明度各不相同而明度差又相等的色阶。如图2-21、图2-22所示，在服装设计中采用了明度推移的方式，表现出可爱、随意的服饰风格。

图2-21　明度推移在服装设计中的应用（一）

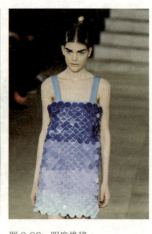

图2-22　明度推移在服装设计中的应用（二）

明度推移在设计中的应用如图2-23~图2-26所示。

图2-23　明度推移在设计中的应用（一）

图2-24　明度推移在设计中的应用（二）

图2-25　明度推移在设计中的应用（三）

图2-26　明度推移在设计中的应用（四）

（3）纯度推移　纯度推移是将色彩按纯度等差数的顺序，由鲜到灰或由灰到鲜进行排列，组合的一种渐变形式。逐渐加入黑色或白色可降低其纯度，同样，加另一种颜色也可降低其纯度。由纯色向无彩色推移，

一般使用与该纯色同一明度的无彩色进行纯度推移，如果明度相差悬殊，会因为受明度变化的影响而削弱了纯度的变化。互补推移也属于纯度推移的一种，是将处于色相环两端互为180°的一对色相的纯度推移形式，也是常见的色彩推移形式（图2-27，图2-28）。

图2-27　纯度推移　　　　　　　　　　　　　　　　　　图2-28　纯度推移在设计中的应用

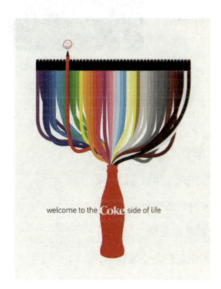

（4）综合推移　综合推移是将色彩按色相、明度、纯度推移进行综合排列、组合的渐变形式，色彩的三属性同时进行变化，各色相所占面积不同，视觉效果要比单项推移复杂、丰富得多。

如图2-29所示，是一则可口可乐的平面广告，可乐瓶中喷射出来的彩带分别体现出色相、明度和纯度推移，表现出可口可乐刺激、爽口的味觉感受，是综合推移在设计中的完美表现。

图2-29　综合推移在可口可乐广告中的应用

综合推移在设计中的应用如图 2-30~ 图 2-33 所示。

图2-32 综合推移在设计中的应用（三）

图2-31 综合推移在设计中的应用（二）

图2-30 综合推移在设计中的应用（一）

2. 色彩推移的基本构图形式

色彩推移是一种特殊的作品形式，其构图及形象组织亦有相应的特点和基本规律，常见的有平行推移、发射推移。色彩推移可以使用无机形或有机形。

（1）平行推移　平行推移是将色彩按平行的垂直线、水

图2-33 综合推移在设计中的应用（四）

平线、斜线、曲线或不规则形进行等距或不等距、有秩序地排列组合。在色彩推移中，平行推移也是比较常见的形式。

（2）发射推移　发射推移可分为同心式发射、离心式发射两种。同心式发射画面有一个或多个发射中心，将色彩从发射中心作同心圆、同心方、同心三角、同心多边、同心不规则等形象，向外扩散排列、组合。离心式发射画面应确定一个或多个发射中心，然后将色彩围绕发射点排列、组合。也可将平行推移和发射推移的表现手法同时出现在一个画面中，使作品构图复杂、多变，效果更为丰富、有趣。

课堂基础训练

（1）课堂讨论。在日常生活中所观察到的颜色，你最先感受到的是色相，明度还是纯度？在设计当中，作为三色的三属性，应当把色相、明度、纯度哪种作为首要考虑的因素？

（2）练习制作明度色阶。

要求：

①制作十一级色阶变化。

②数量为两张。第一张从黑色渐变到白色，第二张任意选择一个纯色渐变到白色。

③表现色阶的图形要有新颖、有趣，突破传统色阶的简单图形。

课后加强训练

（1）搜集与色彩推移有关的设计作品。

（2）色彩推移训练。

要求：

①色相推移、明度推移、纯度推移、综合推移选择两张，其中综合推移为必选。

②色彩推移可以使用无机形也可以使用有机形。

③设计要体现出个人特色，要有创新性。

④尺寸：25cm×25cm。

优秀学生作业赏析

优秀学生作业如图 2-34~图 2-56 所示。

图 2-34 综合推移（左智）

图 2-35 色相推移（梁婧昱）

图 2-36 色相推移（曹佳慧）

图 2-37 色相推移（郑爽）

图 2-38 明度推移（尚奇）

图 2-39 明度推移(谢雨欣)

图 2-40 明度推移(尹悦)

图 2-41 明度推移(刘鑫)

图 2-42 明度推移(李莉)

图 2-43 明度推移(韩乐乐)

图 2-44 明度推移(陈磊)

图 2-45　明度推移（关钥文）

图 2-46　明度推移（蔡丽娜）

图 2-47　纯度推移（臧思楠）

图 2-48　纯度推移（李悦琦）

图 2-49　综合推移（韩家轩）

图 2-50　综合推移（谢雨欣）

图 2-51 综合推移(张国龙)

图 2-52 综合推移(谢雨欣)

图 2-53 综合推移(郑爽)

图 2-54 综合推移(韩乐乐)

图 2-55 色相推移(陈磊)

图 2-56 色相推移(郑爽)

第三节　色彩的体系

一、色相环

色相环就是以三原色为基础，将不同色相的红、橙、黄、绿、青、蓝、紫按一定顺序头尾相连排列成环状的色彩模式，在色相环中的每一种颜色都拥有部分相邻的颜色，其色彩对比非常微弱，它可以帮助人们更好地认识和使用色彩。色相环的种类不一，有的由红、橙、黄、绿、青、紫六种光谱色顺序循环组成，称为六色环；有的在六种光谱色的基础上，再将每个原色与其临近的间色相混合，产生红橙、黄橙、黄绿、青绿、青紫、红紫六种颜色并组成圆环形，称为十二色相环。

1. 牛顿色相环

英国物理学家牛顿将光谱中的七色光以圆环的形式头尾相连，构成七色色相环，又称牛顿色相环，这是较为科学的早期表示方法。而后概括为六色（红、橙、黄、绿、蓝、紫），变成六色色相环，红、黄、蓝三原色是由一个正三角形的三个角所指处，而橙、绿、紫也正处于一个倒等边三角形的三个角所指处。那么它们之间表示着三原色、三间色、对比色、互补色等相互关系，如图 2-57 所示。牛顿色相环为后来的色彩体系的建立奠定了一定的理论基础，在此基础上又发展成十色色相环、十二色色相环、二十四色色相环、一百色色相环等。

2. 伊顿色相环

伊顿色相环是由包豪斯著名艺术理论家、画家约翰·伊顿（Johannes Itten，1888—1967 年）所著《色彩艺术》一书而来。伊顿色相环在三原色红、黄、蓝的基础上，相邻两色间找出橙、绿、紫三个间色，并在红橙

图 2-57　牛顿色相环（六色）

黄绿蓝紫这六色中的各相邻两色间再找出红橙、黄橙、黄绿、蓝绿、蓝紫、红紫六个复色，共十二色，构成十二色色相环。在这个色相环上我们能够很清楚地看到原色（第一次色）、间色（第二次色）和复色（第三次色）之间的变化关系，如图 2-58 所示。伊顿色相环直观地展示着色彩规律，把复杂的色彩现象简化，比较适合初学者使用。

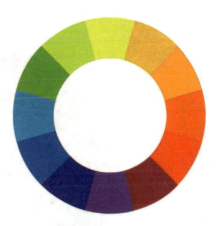

图 2-58　伊顿色相环

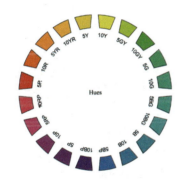

图 2-59　蒙塞尔色相环

3. 蒙塞尔色相环

蒙塞尔色相环是由美国画家及美术教育家蒙塞尔（A.H.Munsell 1858—1918 年）于 1905 年创立。蒙塞尔色相环以五个基本色：红、黄、绿、蓝、紫、加上五个中间色：橙、黄绿、蓝绿、蓝紫、红紫，构成十个基本色，再将每个基本色等分十等份，合成一百个颜色的色相环。但如今我们一般看到的蒙塞尔色相环是一个简化的色相环，即在每个基本色等分后的十个色中选出 5 号、10 号作为代表色，构成二十色色相环，如图 2-59 所示。

4. 奥斯特瓦尔德色相环

德国物理学家、化学家奥斯特瓦尔德 (Wilhelm F. Ostwald, 1853—1932 年)，以红、黄、绿、蓝四色为基本色，加上相邻两主色的中间色，橙、黄绿、蓝绿、紫四色构成八个基本色，每个基本色在与邻界色相混后等分三份，以 2 号为代表色相构成二十四个色相，并以 1~24 的号码来标示这二十四个色相，如图 2-60 所示。

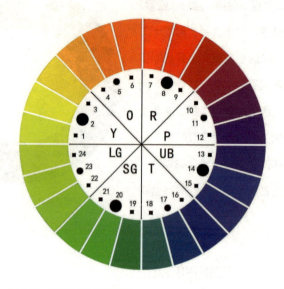

图 2-60　奥斯特瓦尔德色相环

二、色立体

色相环可以快速便捷地查找色彩，并可以了解色相与色相之间的关系以及补色的位置和关系。但色相环也同时显示了其不足之处，那就是它不能同时表示出色彩的三属性之间的关系。随着现代色彩科学的发展，学界确立了一套科学的色彩表示方法——色立体。

色立体是将色彩按照三属性的关系，进行有秩序、有系统的排列与组合，所构成的具有三维立体的色彩体系，对于研究色彩的标准化、科学化、系统化以及实际应用都具有重要价值。色立体的科学性在于它所标示的颜色样品都是按照科学的颜色测定理论，以精密的测色仪测定的标准色样，可供印刷、美术、设计、染料等行业工作者作为配色参考。色立体中较有代表性的有蒙塞尔色立体，奥斯特瓦尔德色立体，日本色彩研究所色立体等，它们有着共同的特点，外形近似地球，贯穿球心的中心垂直轴为明度的标尺，轴的顶端是高明度白色，底端是最低明度的

黑色，中间为不同明度逐渐变化的灰色。色相环类似地球的水平赤道线或倾斜的赤道坐标曲线呈现水平状包围着中心垂直轴，横向垂直于中心垂直轴的水平切面均表示色彩的纯度，越靠近中心垂直轴的色彩纯度越低，越接近"地球"的表层纯度越高。

1. 蒙塞尔色立体

蒙塞尔色立体在1940年由美国光学会测色学会修订，用于工业规定的测色标准，目前国际上普遍采用该标色系统作为颜色的分类和标定的方法。蒙塞尔色立体中心垂直轴无彩色系从白色到黑色分为11个等级，从底端的0（纯黑）到顶端10（纯白），每个等级被分为等长的小格，中间为不同明度逐渐变化的灰色，色彩向周边放射，其中中心垂直轴以N（Neutral）为标示，黑色以B或BL（Black）为标示，白色以W（White）为标示。其色环以五个基本色和五个中间色红（R）、黄（Y）、绿（G）、蓝（B）、紫（P）、橙（YR）、黄绿（YG）、蓝绿（BG）、蓝紫（BP）、红紫（RP）构成十个基本色，再将每个基本色等分十等份，合成一百个颜色的色相环。每五种主要色相和中间色相的等级都定为5。由中心垂直轴到表层横向水平线为纯度轴，由于纯色相中各色纯度值的不同，使得蒙塞尔色立体中各纯色相与中心垂直轴水平距离长短不一。蒙塞尔色立体色彩三属性的表述为色相（H）、明度（V）、纯度（C），其色彩记号的表述方式是H.V/C，蒙赛尔色相环中十种主要色相的纯色色彩记号是：5R4/14、YR6/12、5Y8/12、5YG8/10、5G6/10、5BG5/8、5B5/8、5P4/10、5RP4/12。如图2-61所示。

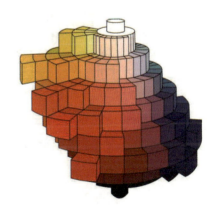

图2-61　蒙塞尔色立体

2. 奥斯特瓦尔德色立体

奥斯特瓦尔德色立体以赫林（Ewald Hering）的拮抗理论（也简称四原色说）为依据，重视颜色的混合规律。奥斯特瓦尔德认为白色实际上并非真正的纯白色，有11%的含黑量，黑色也有3.5%的含白量。在奥斯特瓦尔德色立体中，纯色的表述为（C），白色的表述为（W），黑色的表述为（B），所有的色彩都应该是由纯色（C）加一定数量的黑色（B）和白色（W）混合而成的，即：纯色量（C）+白量（W）+黑量（B）=100%（总色量）。奥斯特瓦尔德色相环以红（R）、黄（Y）、绿（SG）、蓝（UB）为基本色，加上相邻两主色的中间色，橙（O）、黄绿（LG）、蓝绿（T）、紫（P）四色构成八个基本色，然后每一色相再分为三种色相，成为二十四色的色相环。奥斯特瓦尔德色立体的中心垂直轴无彩色系从白到黑分为8个等级，分别用字母a、c、e、g、i、l、n、p表示，a为最亮的白，p为最暗的黑。每个字母都标有一定的含白量和含黑量，表2-1为奥斯特瓦尔德色立体字母记号的含白量和含黑量。

表 2-1 奥斯特瓦尔德色立体字母记号的含白量和含黑量

记号	W	a	c	e	g	i	l	n	p	B
白色量	100	89	56	35	22	14	8.9	5.6	3.5	0
黑色量	0	11	44	65	78	86	91.1	94.4	96.5	100

以奥斯特瓦尔德中心垂直轴为边长作一个等边三角形，在其顶点配以各色的纯色色标，这个三角形就是等色相三角形，奥斯特瓦尔德色立体共包括二十四个等色相三角形，每个三角形共分为二十八个菱形，每个菱形都附以记号，用来表示该色标所含白色与黑色的量。纯色不断地依明度阶段记号增加白色量向白色靠拢，增加黑色量向黑色靠拢，随着黑色、白色量的增加，

图 2-62 奥斯特瓦尔德色立体

就形成了纯度阶段的变化。奥斯特瓦尔德色立体以无彩色中心垂直轴为中心，回转三角形，形成了一个上下左右都对称的复原椎体结构，其水平线不代表等明度关系，等值色环也只是相对的。如图2-62所示。

课堂基础训练

（1）课堂讨论。

比较蒙塞尔色立体与奥斯特瓦尔德色立体各自的特点，总结色立体的共同特点，并探讨色立体的科学性与便捷性。

（2）练习制作十二色色相环。

要求：

①选用大红色、柠檬黄色、湖蓝色三种颜料。

②红、橙、黄、绿、蓝、紫六色为主，加上这六色的六个间色，构成十二个基本色。

③色环的色相变化要均匀，过渡自然合理，色彩饱和度要高。

④尺寸：25cm×25cm。

课后加强训练

练习制作二十四色色相环。

要求：

①选用大红、柠檬黄、湖蓝三种颜料。

②红、橙、黄、绿、蓝、紫六色为主，加上这六色的六个间色，构成十二个基本色，再细分为二十四个色，构成二十四色色环。

③色环的色相变化要均匀，过渡自然合理，色彩饱和度要高。

④24色色环的基本型不要局限于圆环形，可以将有创意的图形与色环相结合，但要注意图形创意要与色环的特点相结合。

⑤尺寸：25cm×25cm。

优秀学生作业赏析

优秀学生作业如图 2-63~图 2-72 所示。

图 2-63　二十四色色环（尚奇）

图 2-64　二十四色色环（朱鸿飞）

图 2-65　二十四色色环（张馨泽）

图 2-66　二十四色色环（杨光）

图 2-67 二十四色色环(谢雨欣)

图 2-68 二十四色色环(张昱婧)

图 2-69 二十四色色环(郑爽)

图 2-70 二十四色色环(葛昱彤)

图 2-71 二十四色色环(骆满)

图 2-72 二十四色色环(陈磊)

第 3 章

色彩的设计理论

色彩学是进行艺术创作必须了解的领域之一，要进行艺术色彩设计，首先必须对涉及色彩的基本理论有一个了解。所以，本章将围绕这一核心，对色彩对比、色彩调和、色彩混合及色彩的采集与重构进行详细论述。

第一节　色彩对比

不同色彩之间的差异所形成的对比，称为色彩对比。色彩对比的强弱与差异的大小相关。差异越大，色彩对比越强，反之越弱。

色彩对比一般分为以下两种类型。

（1）同时对比　指的是同一时间、同一地点、同一条件下进行的色彩对比。同时对比中的颜色会产生同时性效应，如红绿并置时，红的更红，绿的更绿。

（2）连续对比　指的是不同时间下，先后看到的两种或两种以上颜色产生的对比。连续对比会产生视觉残像，先观察的色彩时间越长，连续对比的效果越强，反之越弱。

一、色相对比

色相是感知色彩的关键，是色彩关系的灵魂。所谓色相对比，指的是由于色彩之间的色相差异而产生的对比。色相对比同时伴随着明度、纯度方面的对比。色相对比可以用色彩在色相环上的距离角度来表示，角度由小到大表示色相差异越来越大，如图3-1所示。色相差异由小到大可以分为以下几种类型。

（1）同类色相对比　同类色相对比是最弱的色相对比，它指的是色相在色环中距离角度在15°左右产生的对比。其特点为距离角度为15°内的色相一般看作同类色相，要依靠明度与纯度的差异对比来丰富画面。如黄色和黄绿色的对比。

（2）近似色相对比　近似色是较弱的色相对比，指的是色相在色环

中距离角度在 45°左右产生的对比。其特点是画面色调和谐、统一，色相差别比同类色相稍大，仍要依靠明度、纯度的差异对比来丰富画面。如黄色与绿色的对比。

（3）中差色相对比　中差色相对比是色相中对比，指的是色相在色环中距离角度在 90°左右产生的对比。其特点为画面色彩丰富，色彩差异逐渐拉大但不至于对立，容易统一和谐。如黄色与蓝绿色的对比。

（4）对比色相对比　对比色相对比是色相强对比，指的是色相在色环中距离角度在 120°左右产生的对比。其特点为色彩差异大，画面色彩丰富，对比强烈，因而视觉更强烈、更鲜明。如黄色与蓝色的对比。

（5）互补色相对比　互补色相对比是色相最强的对比，指的是色相在色环中距离角度在 180°左右的对比。其特点为色相对比做到极致，画面对比最强烈、刺激，具有强烈的视觉冲击力，使用时要注意合理搭配。如黄色与紫色的对比。

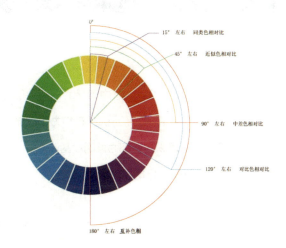

图 3-1　色相环

二、明度对比

明度对比指的是将不同明度的色彩并置产生的对比。明度可以脱离

色相、纯度而独立存在。任何彩色图像转换成黑白图像后，层次关系依然存在，这种关系就是明度关系。根据美国蒙塞尔色系标准，用从黑色到白色以九个明度阶段来衡定各色相的明度值。以黑、白、灰系列的九个明度阶梯为基本标准，可以进行明度对比强弱的划分，然后，可以用不同明度的色阶搭配构成不同的对比，如图 3-2 所示。

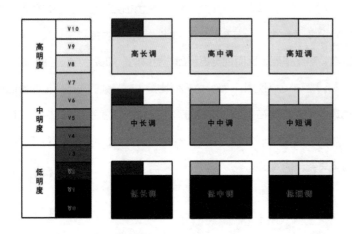

图 3-2　明度对比调式示意图

在图 3-2 中，在 V7、V8、V9、V10 中取 70% 面积左右称为低明度基调。在 V4、V5、V6 中取 70% 面积左右称为中明度基调。在 V3、V2、V1、V0 中取 70% 面积左右称为低明度基调。

低明度基调：也称之为低调，低明度色彩朴素、沉着、厚重，可带来阴郁、压抑、孤寂的感觉。

中明度基调：也称为中调，中明度色彩稳定、平和、朴实，可带来稳健、中庸的感觉。

高明度基调：也称之为高调，高明度色彩清亮、优雅、活泼，可带来欢快、轻松、柔和的感觉。

长调：明度对比高，明度差在 5 级及以上的色彩组合，也称明度强对比。

中调：明度对比中等，明度差在 3～5 级以内的色彩组合，也称明

度中对比。

短调：明度对比弱，明度差在 3 级及以内的色彩组合，也称明度弱对比。

高长调：高明度基调强对比，色彩显得积极、刺激、对比强烈、视感鲜明。

高中调：高明度基调中对比，色彩显得明快、响亮、活泼。

高短调：高明度基调弱对比，色彩显得幽雅、柔和、女性化。

中长调：中明度基调强对比，色彩显得力度强、男性化。

中中调：中明度基调中对比，色彩显得含蓄、丰富、朦胧。

中短调：中明度基调弱对比，色彩显得模糊、平凡、质朴。

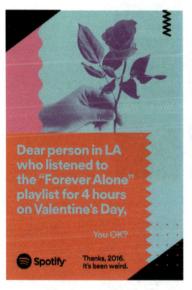

低长调：低明度基调强对比，色彩显得低沉、爆发性。

低中调：低明度基调中对比，色彩显得苦闷、寂寞。

低短调：低明度基调弱对比，色彩显得忧伤、失望。

这些明度对比规律和效应对于无彩色和有彩色同样适用。在色彩构成实践中，应根据不同需要，选择不同调式来表现主题。例如，活泼欢快的主题可采用高长调，较沉闷压抑的主题可采用低中调或低短调，强烈爆发性的主题可采用高长调、中长调或低长调等，如图 3-3 所示。

图 3-3　中明度基调平面设计

三、纯度对比

不同纯度的色彩，相互搭配，根据纯度之间的差别，形成不同纯度的对比关系，即纯度对比。

纯度对比的强弱取决于纯度差，由此可分为以下三种类型。

（1）纯度强对比　指的是构成画面的主色之间的纯度差大于 6 级的

对比。

（2）纯度中对比　指的是构成画面的主色之间的纯度差在 4～6 级的对比。

（3）纯度弱对比　指的是构成画面的主色之间的纯度差在 3 级以内的对比。

根据不同用色的纯度差异，纯度对比又可以分为三种基调，分别是低纯度基调、中纯度基调和高纯度基调。如图 3-4 所示。

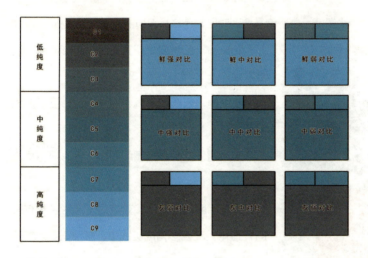

图 3-4　纯度九调示意图

在图 3-4 中，在 C1、C2、C3 中取 70% 面积左右称为低纯度基调。在 C4、C5、C6 中取 70% 面积左右称为中纯度基调。在 C7、C8、C9 中取 70% 面积左右称为高纯度基调。

（1）低纯度基调　也叫做灰调，这种基调因其色相感觉弱，易产生脏灰、含混、无力等模糊形象，其图像效果如图 3-5 所示。

（2）中纯度基调　也叫做中调，这种基调具有耐看、平和、自然的感觉，其图像效果如图 3-6 所示。

（3）高纯度基调　也叫做鲜调，这种基调具有强烈、鲜明、色相感

强的感觉，其图像效果如图 3-7、图 3-8 所示。

纯度对比的视觉刺激明显弱于明度对比的刺激。

图 3-5　低纯度基调

图 3-6　中纯度基调

图 3-7　高纯度基调（一）

图 3-8　高纯度基调（二）

通过以上分析，很容易看出，不一定只有色相对比可以加强色彩的感染力，要想突出某一主色，可降低辅色的纯度去衬托主色，这样就会主次分明，主题突出。

四、面积对比

所谓面积对比，指的是不同色彩在画面中所占的面积的比例变化所引起的色相、明度、纯度、冷暖等方面的对比。一种色彩在画面中与其他色彩形成的面积的比例对整个画面的主色调起着决定性的作用。色彩的面积对比对色彩对比的影响最大，色彩间如果面积相当，相互之间会产生平衡，对比效果最强；色彩间如果面积比例发生此消彼长的变化，即一个面积扩大，另一个面积缩小，则产生烘托、强调的效果，对比随之减弱，由面积大的一方主控画面的色调。

在色彩构图时，有时会觉得某种颜色太跳，或某种颜色太弱时，为了调整关系，除改变各种色彩的色相与纯度外，合理安排各种色彩所占的面积是必要的。小面积用高纯度的色彩，大面积用低纯度的色彩，容易获得色彩感觉的平衡，色彩调和与明度、色相、纯度和色彩在画面中所占面积和比例大小有关。

A色明度×A纯度／B色明度×B纯度＝B色面积／A色面积

这个公式的实质是色彩的面积应与明度、纯度成反比，明度高、纯度高的色彩面积应小，明度低、纯度低的色彩面积应大。

在设计实践中，要根据不同的需要，选择不同的面积对比。要产生明快、和谐的色彩舒适感，应多选用明度高、纯度低、对比弱的大面积色彩对比，如建筑、天花板、墙壁、展板等；要引起视觉兴趣，又不过分的刺激，应多选用中等明度、纯度的中等面积对比，如家具、窗帘等，如图3-9所示；小面积的强对比，容易引起公众注意，通常运用在标志、小产品一类的设计中，如图3-10、图3-11所示。

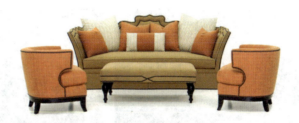

图 3-9　中等明度、纯度的家具设计

图 3-10　高纯度的标志设计

图 3-11　高纯度小产品设计

五、冷暖对比

从色彩感觉上来说，暖色往往带给人们的是温暖、喜庆、向上、热情、浓密、不透明、重、干燥、近的心理感觉；冷色则带给人们寒冷、忧郁、颓废、冷淡、稀薄、透明、轻、潮湿、远的心理感觉。在色相环的两端，蓝色称为冷极色，橙色称为暖极色。紫色和绿色为两极之间的中性色，将色环划分为暖色系和冷色系。

所谓冷暖对比，指的是由于色彩的冷暖感觉差别而形成的对比。其实，色彩的冷暖感觉并不是来源于色彩本身，而是源于人们的心理反应，与

图 3-12 冷调

图 3-13 暖调

图 3-14 冷暖对比

图 3-15 冷暖对比包装

人们的生活经验相关联,是联想的结果。冷暖对比中的各色,冷色愈冷,暖色愈暖。

　　冷暖对比分为冷调与暖调。冷调指的是画面 70% 以上色彩为冷色占据;暖调指的是画面 70% 以上色彩为暖色占据。如图 3-12、图 3-13 所示。

　　在实际运用中,不同的色彩组合会产生不同程度的冷暖对比。冷极色和暖极色的对比最强,冷极色与暖色的对比及暖极色与冷色的对比次之。设计时应根据不同的设计需求,配合其他要素,如明度、纯度的变化,设计合适的冷暖对比,如图 3-14~图 3-16 所示。

图 3-16 冷暖对比海报设计

六、形态对比

　　在设计色彩时,形状和色彩的表现力是相辅相成的。一个色彩的出

现总是伴随一定的形态，形状的变化会影响色彩的对比强弱：形状轮廓越完整，对比效果越强；形状分散、外轮廓复杂者，对比效果就相对较弱。另外，不同的形态和色彩搭配，也会产生不一样的画面效果。具体来说，简单形态搭配相对复杂的色彩可增强对比效果；而复杂形态再搭配复杂色彩，则会呈现零对比效果，使整个画面显得杂乱。因此，为了达到丰富的画面效果，可用形态简单的个体或组合搭配单纯的色彩，以产生最强的对比效果。

七、肌理对比

肌理指的是物体表面的纹理。物体的材料性质对色彩感的影响很大，一般来说，表面光滑的物体反光强，从而减弱了自身色彩，如玻璃制品、金属等；而表面粗糙的物体吸收光的能力差，反光也就弱，更能凸显出自身色彩，如毛衣等。

利用肌理对比，尝试设计对象的不同肌理有助于我们更准确地传达设计意图，达到特定的视觉效果。比如邻近色的肌理对比搭配可以弥补单调感，丰富视觉感觉，更有审美乐趣。

八、位置对比

颜色之间的距离远近不同就会形成不同的对比。当两种或两种以上差异色彩并置时，距离越远，对比越弱；距离越近，对比越强。如近似色，距离越近，对比相对弱一些；而对比色，距离越近反而越排斥，越远对比反而越缓和。两色接触时对比强，两色切入时对比较强，一色包围另一色时对比最强。

课堂基础训练

（1）课堂讨论。

①请分别分析明度九调和纯度九调各种调式的特征。

②简述色彩对比在现代生活中的作用及意义。

（2）明度对比九调训练。

要求：

①以九宫格的形式，做高长调、高中调、高短调、中长调、中中调、中短调、低长调、低中调、低短调明度九调练习。

②选用有彩色和无彩色单色均可，以一个图形，通过加黑色和加白色变换明度的方法。

③注意准确表现各明度调式的组成关系。

④尺寸：25cm×25cm。

（3）冷暖对比训练。

要求：

①在创新图形的基础上，选择两种色调（冷色调、暖色调）进行色彩构成的冷暖对比。

②色彩搭配合理、用色准确、画面绘制干净。

③设计要体现出个人特色，要有创新性。

④尺寸：25cm×25cm。

课后加强训练

纯度对比九调训练。

要求：

①以九宫格的形式，做鲜强对比、鲜中对比、鲜弱对比、中强对比、中中对比、中弱对比、灰弱对比、灰中对比、灰弱对比纯度九调练习。

②选用有彩色，通过加灰色和另一种颜色的方法降低纯度。

③注意准确表现各纯度调式的组成关系。

④尺寸：25cm×25cm。

优秀学生作业赏析

优秀学生作业如图 3-17~图 3-43 所示。

图 3-17　冷暖对比（张国龙）　　　　　　　　　　　　　　图 3-18　色相对比（张凤涛）

图 3-19　色相对比（翟健佐）　　　　　　　　　　　　　　图 3-20　色相对比（杨光）

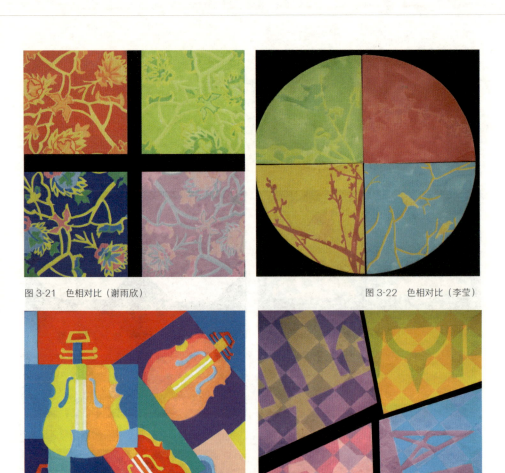

图 3-21 色相对比（谢雨欣）

图 3-22 色相对比（李莹）

图 3-23 色相对比（袁丽丽）

图 3-24 色相对比（李晓玉）

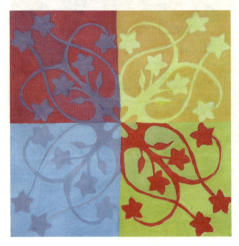

图 3-25 色相对比（李莉）

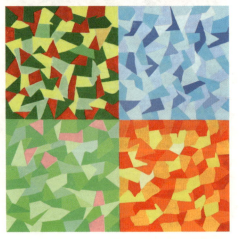

图 3-26 色相对比（韩旭）

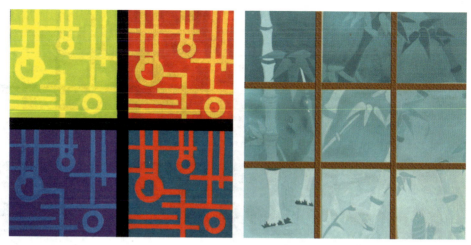

图 3-27 色相对比（郭鑫）　　　　　　　　　　　　　　　图 3-28 明度对比（郑爽）

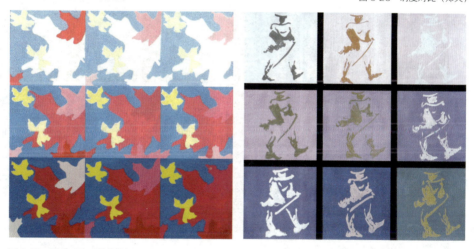

图 3-29 明度对比（翟健佐）　　　　　　　　　　　　　　图 3-30 明度对比（刘鑫）

图 3-31 明度对比（李婷婷）　　　　　　　　　　　　　　图 3-32 明度对比（韩乐乐）

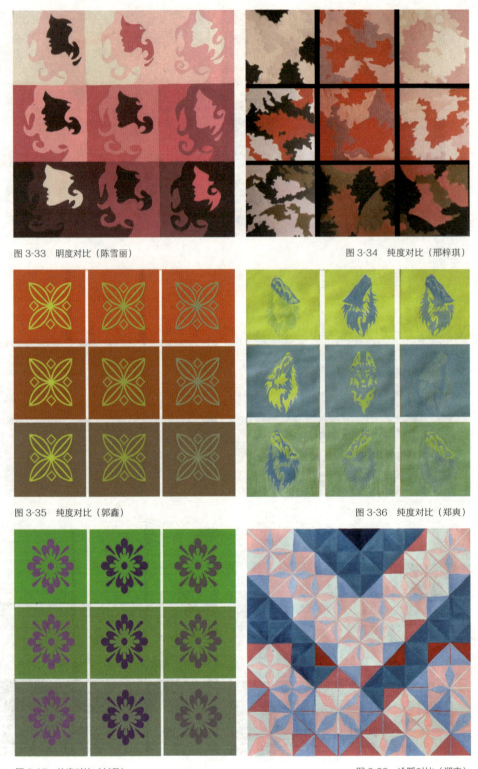

图 3-33 明度对比(陈雪丽) 　　　　　图 3-34 纯度对比(邢梓琪)

图 3-35 纯度对比(郭鑫) 　　　　　图 3-36 纯度对比(郑爽)

图 3-37 纯度对比(刘月) 　　　　　图 3-38 冷暖对比(郑爽)

图 3-39　冷暖对比（张雪彤）　　　　　　　　　　　　图 3-40　冷暖对比（谢雨欣）

图 3-41　冷暖对比（臧思楠）　　　　　　　　　　　　图 3-42　冷暖对比（姜春雪）

图 3-43　冷暖对比（韩乐乐）

第二节　色彩调和

对于色彩调和可以从广义和狭义两个角度进行讨论。

从狭义的色彩调和标准而言，色彩调和是要求提供不带尖锐的刺激感的色彩组合群体。但这种含义仅提供视觉舒适的一方面。因为过分调和的色彩组配，效果会显得模糊、乏味、单调，视觉可辨度差，多看容易使人产生厌烦、疲劳等。但是色相环上大角度色相对比的配色类型，对人眼的刺激强烈，过分炫目的效果更易引起视觉疲劳，从而产生不适应感，使人心理随着失去平衡而显得焦躁、紧张、不安，情绪无法稳定。因此，在很多场合中，要改善由于色彩对比过于强烈而造成的不和谐局面，达到一种广义的色彩调和。

随着艺术设计的发展与人们艺术视野的开阔，色彩调和会有更多的内容。比如，现在人们普遍承认色彩的调和与每个人的生活经验、社会阅历、地理背景、个性以及某时某地的情绪相关。很多时候，有人认为某个配色很调和，而另一个人则可能觉得刺眼。色彩调和是相对性的，但并不是说色彩调和无规律可循。绝大多数的人都接受"对立统一"是宇宙的本质规律，同样它也成为整个艺术领域包括色彩艺术的本质规律。

色彩调和规律就是建立在这个基础上的，对立性是指色彩的差异性，色彩对比探讨的是利用色彩的差异性来表现色彩的丰富与夺目，是利用不同性质的色彩对视觉神经系统的不同刺激，从而影响人的情感的波动与思想，而当能找寻到不同的色彩在某方面性质的一致时，其对比性就会减弱而趋于调和，使得在保持画面色彩绚丽丰富的同时，得到更多心灵上的和谐与愉悦。所以说，调和与对比如同一个事物相互依存的两种性质，是一种此消彼长的关系。在现实生活中，在大自然中，在艺术世界中，无处不存在着这种色彩的调和，只要有善于发现的眼睛，就可能随时获得这种视觉上的享受。

一、统一性调和

统一性调和强调色彩各要素中的某一种接近或一致,从而达到色彩的协调与统一,它包括同一调和与类似调和。

1. 同一调和

同一调和可以从明度、色相、纯度三方面对色彩进行分析。

(1)同一明度调和　不同的色相,当它的明度一致时,素描意义上的深浅关系消失了,即使其有色相与纯度上的差别,都相对是和谐的。

(2)同一色相调和　相同的色相,虽有深浅与鲜灰的差别,但其"家族出身"相同,拥有相同的色彩属性,从而容易调和起来。

(3)同一纯度调和　各色彩处在相同的纯度级别时,特别是同处较低纯度时,即使它们的色相与明度有所差别,人们都会觉得这是协调的色彩。

如图3-44~图3-46所示,便是从这三个方面表现的同一调和形式。

图3-44　同明度调和

图3-45　同色相调和

图3-46　同纯度调和

2. 类似调和

所谓类似调和，指的是在色彩的三要素中，使其中的一个要素接近，其他的两个要素可以有所变化。与同一调和相比，它有稍多的灵活度。在色相环上相邻近的色相是可以协调的，如红色和黄色，即使两者的纯度与明度方面有些差别，其协调性还是能感受到的。实际上色彩的弱对比关系就是一种调和关系。所以，类似调和具体到色彩的每一个要素，可以分为以下三种形式。

（1）类似色相调和　邻近与类似色相的配色比完全相同的色相的配色效果要丰富，当然，要善于利用明度、纯度关系的适当拉开才能更加生动。

（2）类似明度调和　不同的色彩使其在明度方面接近，画面比同明度调和要灵活自然一些，但是如能在色相、纯度两方面适当拉开，画面会更加美妙。

（3）类似纯度调和　在同一纯度调和的基础上稍放宽，但基本仍属于接近的范围，在这类调和中，明度色相的关系要减弱，这类配色优美而典雅。

如图 3-47~图 3-49 所示，便是从这三个方面表现的类型调和。

图 3-47　类似色相调和

图 3-48　类似明度调和

图 3-49　类似纯度调和

二、对比性调和

对比性调和是基于色彩变化之上的，色彩的三要素都可能处于对比的状态。对比状态下，色彩具有鲜明活泼的效果，但调和的难度较大。对比性调和主要针对对比强烈的色彩关系（如对比色对比、互补色对比等），有的时候画面甚至没有主色调，如某些国旗、商标直接运用红、蓝、白等颜色，但感觉和谐而强烈。对比性调和主要可以分为以下几种类型。

1. 秩序调和

秩序调和是通过重复、渐变、节奏等有秩序的有规则变化的方法，使对比的色彩取得和谐的美感，是色彩美构成的最基本形式之一。

①重复是将明度、纯度、色相中的一个色彩要素或几个要素组成的小单元做连续或交替的重复，这种变化须遵循一定的格式与规律来进行，产生有秩序的美感。

②渐变是对比色双方之间增加一系列按色相、明度或纯度的级差进行递增或递减的色彩（且最好呈平行条状排列），原来的对比关系便被这些"渐变台阶"所缓和，有规律的秩序美必然产生。这就是人们通常所说的色彩推移或色彩渐变，如图 3-50、图 3-51 所示。这种方法因为增加了过渡色而减弱了对比两色对于视觉的直接刺激，从而达到相对和谐。渐变的层次越多就越容易获得协调感，但层次过多则会显得模糊。

图 3-50 秩序性调和

③节奏是将对比双方色彩在某方面的差异性（如冷暖、明暗、鲜浊、形状）进行有变化的（如高低起伏、重复、转折变化）排列，以获得如同音乐一般的丰富的调性。虽有局部的对比，但从整体上充满了诗情画意，自由而婉转，生动而富有生命个性。

图 3-51 秩序性调和（张昱婧）

2. 混色调和

所谓混色调和，指的是将对比的两色（或几色）同时混入另外一色，使之同时具有相同的因素；或者将对比双方按照均衡的原则放置在对方的色域中，形成"你中有我，我中有你"的格局；或对比双方在不改变双方色相的情况下，按一定比例混入对方，如图3-52所示。这几种混色调和都可以削弱强对比，达到调和的目的。

图3-52　混色调和

3. 平衡调和

平衡调和指的是失去平衡的调和，这种调和往往是反规律的，无统一因素，或是夸张的，目的是寻求心理的震撼。它在配色上充满个性，给人以深刻的印象。它有意追求刺激性、特异性，在协调中追求不协调，从而达到某种意义上的另一种协调，如图3-53所示。和谐的理论并非给人的想象力制造新的桎梏，而是提供探索色彩表现手段的多种可能性。色彩的组合成千上万，在保证配色目的的前提下，依个人的审美、嗜好、时代、环境或风俗风尚，从而形成自己的配色风格与特色。

图3-53　平衡调和（张昱婧）

4. 间隔调和

间隔调和的概念比较宽泛，凡是用与对比色双方都无关的第三色（通常是无彩色系）将对比色间隔开来从而达到的调和效果，都可以称为间隔调和。这种调和不仅能调和对比强烈的颜色，还能使本来色彩关系暧昧的邻近色变得清晰起来，如图3-54所示。因此，这种调和法是各国家、各民族传统艺术，特别是民间艺术中常用的调和方法。许多传

统民间艺术追求吉祥传统的色彩意象和质朴浓烈的乡土气息，其用色极其夸张和大胆，例如，中国民间美术中高纯度的互补色配色，是极为常见的形式。为了调和这种强烈的色彩对比关系，民间艺人往往在纯色之间施以黑、白、金、银等无彩色系勾边或做间隔，将对比的色彩间隔开来，从而使冲突的双方变得相得益彰。

图 3-54　间隔调和（尚奇）

课堂基础训练

课堂讨论。

①如何理解色彩的调和关系？

②简述色彩调和在现代设计中的作用和意义。

③谈谈在设计实践中如何运用色彩调和的原理和方法。

课后加强训练

色彩调和训练。

要求：

①依据色彩调和原理，自由选择调和的方式。

②对有明显差别或暧昧的色彩构图进行调整，使之处于协调优美的整体之中；或是将有显著区别的色彩合理布局，以期实现美的意图。

③色彩搭配合理、用色准确、画面绘制干净。

④设计要体现出个人特色，要有创新性。

⑤尺寸：25cm×25cm。

优秀学生作业赏析

优秀学生作业赏析如图3-55~图3-66所示。

图3-55 同一调和（陈磊）

图3-56 同一调和（张彧）

图3-57 类似调和（李婷婷）

图3-58 间隔调和（刘毅）

图3-59 类似调和（谢雨欣）

图3-60 同一调和（尹悦）

图 3-61 类似调和（王新月）　　　　　　　　　图 3-62 间隔调和（朱鸿飞）

图 3-63 混合调和（韩乐乐）　　　　　　　　　图 3-64 类似调和（葛昱彤）

图 3-65 类似调和（高远）　　　　　　　　　　图 3-66 平衡调和（范伊博）

第三节　色彩混合

色彩混合指的是把两种或两种以上的色彩混合起来产生新色彩的方法。色彩的应用过程就是对颜色的混合和配置的过程。因此，灯光设计师运用色光混合原理设计舞台布光；室内装修工人可能会反复考虑怎样调配出设计师所需要的墙面色调；在进行染织品的设计时，设计人员必须了解或熟悉其生产工艺的混色特性。色彩混合使颜色的魅力在人类生活中得以充分展现。在混色理论中，色彩的混合分为加法混合和减法混合，也可以叫做正混合和负混合。除此之外，还有中性混合，指的是色彩在进入人的视觉之后才发生的混合。

一、色彩的正混合

正混合也可称为色光混合，是指将不同光源的辐射光投照到一起，显示出新色光。其特点是把所混合的各种色的明度相加，混合的成分越多，混色的明度就越高（色相变弱）。朱红、翠绿、蓝紫是正混合的三原色，将这三种色光做适当比例的混合，大体上可以得到全部的色。朱红与翠绿混合成黄，翠绿与蓝紫混合成蓝绿，蓝紫与朱红混合成紫。混合得到的黄、蓝、紫为色光三间色。当不同色相的两色光相混成白色光时，相混的双方可称为互补色光，如图 3-67 所示。

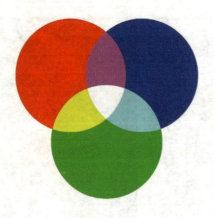

图 3-67　光的三原色加法混合

二、色彩的负混合

负混合主要是指色料的混合，通常指物质的、吸收性色彩的混合。色料（包括所有物体色）具有对色光选择吸收和反射的性质，这种性质使其在反射过程中吸收了部分色光，因而反射出的色光已减去了被吸收的部分。例如，黄颜色之所以呈黄色，青颜色之所以呈青色，是因为它们吸收了其他成分色光，只反射黄光、青光的缘故。如果将黄色与青色两种颜料混合，实际上它们同时吸收了其他成分的色光，只反射绿光，因此呈绿色。如果将红色、黄色和青色三种颜料混合，那么就等于它们共同吸收了几乎所有色光，没有剩余的色光可供反射，因此就呈黑色。染料、美术颜料、印刷油墨色料的混合或透明色的重叠都属于负混合。

负混合的三原色是正混合三原色的补色，即红、黄、蓝。原色红为品红，原色黄为柠檬黄，原色蓝为天蓝。用两种原色相混，产生的颜色为间色。红色与蓝色相混产生紫色，黄色与红色相混产生橙色，黄色与蓝色相混产生绿色。在负混合中，混合的色越多，明度越低，纯度也会有所下降，如图3-68所示。

图3-68　颜料三原色负混合

负混合的特点恰恰与正混合相反，混合后的色彩在明度、彩度上较之最初的任何一色都有所下降，混合的成分越多，混色就越暗、越浊。

三、色彩的中性混合

中性混合指的是色彩在视网膜上的混合，它是一种基于人的视觉生理特征所产生的视觉色彩混合。之所以称为中性混合，是因为它混合各

明度的平均值，混色效果的亮度既不增加，也不降低。中性混合包括多种形式，主要介绍以下两种。

1. 旋转混合

所谓旋转混合，指的是在回旋板上贴上几块色彩纸片，以每秒 40～50 次以上的频率快速旋转回旋板，使反射光混合的方法。旋转混合的原理是视觉残像与视觉渗合作用混色而产生的效应。这种混合方法与色料混合法近似，旋转混合的明度是混合各色的平均明度，既不降低，也不增加，故属于中性混合。如图 3-69 所示，便是旋转混合生成的现象，它表现的是红、黄混合生成橙色。

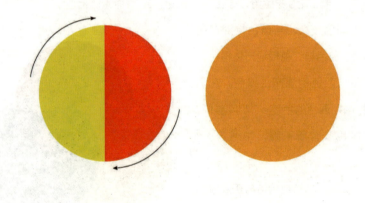

图 3-69　旋转混合

2. 空间混合

空间混合也叫并置混合，指的是由于空间距离和视觉生理的限制，眼睛辨别不出过小或过远的物象的细节，而把各种不同色块感受成一个新的色彩的现象。空间混合实质上是正混合，不同的是，正混合是投照色光的混合，空间混合是物体反射色光在视网膜上的混合。由于物体的反射色光已减去物体吸收的部分，经过空间混合出的颜色，其明度就低

于加法混合，但却高于负混合，是混合色的平均明度，所以属中性混合范畴，如图 3-70 所示。

新印象派画家们利用这一混合原理，采用点彩的方法，通过色彩的空间混合，使之产生亮丽而生动的色彩效果，避免了色料混合的减色现象。修拉的《大碗岛上的星期天》采用的就是这一原理，如图 3-71 所示。

图 3-70　空间混合（范伊博）

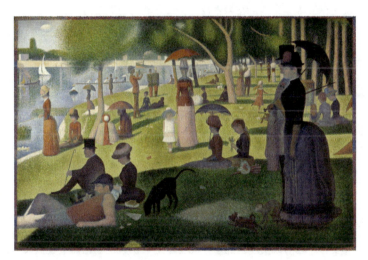

图 3-71　修拉《大碗岛上的星期天》

空间混合规律如下。

①凡补色关系的色彩按一定比例的空间混合，可得到无彩色的和有彩色的灰，如黄与紫的混合，可得到灰、黄灰、紫灰。

②非补色关系的色彩空间混合时，产生两色的中间色。如红与蓝的混合，可得到红紫、紫、青紫。

③有彩色系与无彩色系混合时，也产生两色的中间色。如蓝与白混合时，可以得到不同程度的浅蓝，红与灰混合时可得到不同程度的红灰。

④色彩在空间混合时所得到的新色，其明度相当于所混合色的中间明度。

⑤色彩并置产生空间混合是有条件的。其一，混合之色应该是细点或细线，同时要求呈密集状，点与线愈密，混合效果愈明显。其二，色彩并置产生空间混合的效果与视觉距离有关，必须在一定的视觉距离之外，才能产生混合。

课堂基础训练

（1）课堂讨论。

①总结正混合和负混合各自的特点。

②总结正混合、负混合和中性混合三者之间的关系。

③谈谈这三种色彩混合方式在生活中有哪些运用。

（2）空间混合训练。

要求：

①利用颜色的空间混合规律来创造特殊的色彩效果，主要色块不宜过大，为细密的点或线条。

②空间混合的作品不宜太复杂。

③空间混合效果与色点或色线的排列秩序有关，并置得越有规律，其混合出的造型和视觉感受就越单纯，越有序。

④要保持色彩的明度与纯度，就要尽量减少被混合色的个数，或避免补色过多的混合。

⑤尺寸：25cm×25cm。

课后加强训练

用摄影的方式参与实践旋转混合。

要求：

①每人设计制作两件类似风车样式的玩具。

②根据自身需要以色块的形式上色，色彩不少于两种。

③制作完成后以摄影的方式记录快速旋转该玩具的色彩结果。

优秀学生作业赏析

优秀学生作业如图 3-72~ 图 3-78 所示。

图 3-72 空间混合（郑爽）

图 3-73 空间混合（杨悦）

图 3-74 空间混合（王笑妍）

图 3-75 空间混合（韩乐乐）

图 3-76 空间混合（解雨欣）　　　　　　　　　　　　图 3-77 空间混合（曹佳慧）

图 3-78 空间混合（王新月）

第四节　色彩采集与重构

色彩的采集与重构，是为设计色彩寻找可资参考的依据，是从历史、文化、生活中寻找灵感。具体来说，是指从大自然或是艺术品、彩色印刷品中摄取画面，进行素材的采集，然后再把这些资料画面上的客观色彩进行分解或综合，在原有基调色彩的基础上根据设计的需要重新进行组织排列，进而构成抽象的平面色彩效果。

色彩的采集与重构是训练色彩感受力的一种特别的方式，训练的实质是丰富和拓宽色彩设计的思路和手段，最终达到对色彩进行再创造的目的，有助于提高设计的总体水平。当然，采集的过程是一个发现和选择的过程，采集所得来的资料画面的色彩可能本身已经具备有秩序的关系，但它可能是繁复的、杂乱的、客观的，也可能是缺乏生气的、呆板的、局限的。因此，为了能够有效地进行色彩的归纳与整理，以达到训练的目的，在色彩重构时必须按照一定的原则进行练习。

对于每一位学习造型艺术或从事视觉艺术创作的人来说，色彩的采集与重构是一个重要的课题，应该努力做好这一课题的研究，掌握有关的技能、技巧，培养自己对色彩的认识和领会的能力，并最终实现对色彩的感悟，提高色彩的综合表达能力。下面我们就针对色彩采集和色彩重构进行详细论述。

一、色彩采集

1. 自然色彩

在浩瀚无际的大自然中，从宇宙星体到花鸟草虫，从高山大川到小桥流水，在光照的作用下，构成了无数气象万千、色彩绚丽的美丽风景。这些自然景物的色彩组织都是艺术家们进行创作的重要借鉴对象，对它们进行采集借用，是许多设计师常用的创作手法。

2. 人工色彩

随着科技的发展和人们的不断创新，现代生活中的色彩信息越来越丰富。人们已经不满足于从大自然中获取的色彩资源，同时也在创造着丰富的色彩信息资料。这些人工创造的色彩信息资料同样为色彩设计的创新带来了无限的空间。不同的色彩信息载体，均可提供色彩的原始素材。

3. 中国传统艺术品

中国作为拥有五千年悠久历史的文明大国，其传统艺术品包含的范围极其广泛，例如，原始彩陶、青铜器、唐三彩、陶瓷器、漆器、纺织品以及历代壁画、绢本和纸本绘画，等等。这些艺术品的造型样式和艺术风格都不一样，其色彩主调各具特色，显示出独特的审美趣味和艺术特征。需要注意的是，重构后的主要色彩关系与色块面积关系应与原作品接近，作品的色彩气氛及整体风格应与原作保持一致。

4. 民间艺术品

民间艺术品是指以由民间艺人创造的以民俗风情为题材的民间剪纸、民间年画、民间织绣、民间陶瓷器、民间雕塑等流传于民间的作品。这类作品无论是造型还是色彩，都具有独特的形式与风格，并且在作品中寄托着民间百姓真挚淳朴的感情，流露着浓郁的乡土气息与人情味儿。我们能够通过其稚拙、古朴、厚重的造型，纯朴、浓艳、对比强烈的色彩，看出百姓们无拘无束、自由而浪漫的创造精神和人们追求和谐的生活方式以及对风俗习惯的偏好。

5. 西方绘画艺术作品

西方近、现代艺术中产生了一大批著名的绘画作品，不仅形式、风格多样，而且在色彩表现方面也有极高的成就和造诣，具有代表性的画家有梵高、塞尚、高更、毕加索、马蒂斯、蒙德里安、康定斯基、达利、瓦萨里，等等。尤其是梵高、马蒂斯、蒙德里安、康定斯基等人的绘画色彩均具备现代构成形式的因素和设计的理念，具有独立的审美价值，

可以用来拓展我们的视野，寻找到新的视角，创造出新的色彩设计作品。

二、色彩重构

所谓的色彩重构，就是指对色彩进行解构，再进行重组的一种构成方法。色彩解构是将采集得来的图片或作品中的色彩组织进行解体、分析、提炼、概括、重组的过程。可以通过色彩明度、色相对比度、纯度和对比度、色彩面积和比例，以及色彩调和关系等方面来分析着手、着眼与整体关系，从而引发新的造型和新的色彩构想，赋予色彩设计创新的广阔空间，这也是对所学色彩知识进行综合性检验的过程。

色彩重构的方法主要可以分为以下两种。

1. 色彩的处理

要对色彩进行处理，首先应对自然景物或原作品形态的色彩组织、色彩面积的比例进行分析、归纳，即把零散的小色块的颜色归纳为同一色相，同时把较大的色块分解为不同的单色或不同明度的渐变色。经过这样的处理后，重构的画面色彩才能呈现出简练、鲜明、活跃的效果，使得重构后的画面不至于空洞和单调。但重构后画面上的颜色数量不宜太繁杂，以防止出现令人眼花缭乱的色彩效果。因此，要注意把握归纳与分解之间的关系，要从整体色彩气氛出发，按照色彩面积的比例，色彩感觉尽可能与原来保持一致，以达到重构新作品的目的。

2. 色面的处理

在重新构成画面时，应对自然景物或原作品中的造型形式进行处理，加入自己的想法，在分析解构对象的造型关系时，主要是把握造型特征，通过打散重构新造型，赋予作品以新的意念、新的表现和新的面貌，形成一种全新的感觉。具体的做法是，按照原图中结构的大形，设计出形状各异、大小不等的、规则的或不规则的几何图形，过小的图形可以处理为点，过细的图形则可以处理为线。然后将这些图形有条理地编排在

框架空间内，构成具有节奏感和韵律感的，同时又保持整体感的新的图形。这些新的图形必须能够恰当地容纳经分解和归纳所得到的构成色彩。要注意把握各色面间的量比关系，以保证重构画面上的统调与资料画面上的统调基本相符。

课堂基础训练

课堂讨论。

①总结色彩采集的范畴。

②总结色彩重构的方法。

课后加强训练

色彩采集与重构训练。

要求：

①分析色彩采集画面色彩组成的色性和构成形式，保持原来的主要色彩关系与色块面积的比例关系。保持主色调、主意象的精神特征，色彩气氛与整体风格。

②打散原来色彩形象的组织结构，在重新组织色彩形象时，注入自己的表现意念，是构成新的形象、新的色彩形式。

③尺寸：25cm×25cm。

优秀学生作业赏析

优秀学生作业如图 3-79~图 3-83 所示。

图 3-79　色彩采集与重构（郑爽）

图 3-80　色彩采集与重构（张婉宸）

图 3-81 色彩采集与重构(高远)

图 3-82 色彩采集与重构(吕春磊)

图 3-83 色彩采集与重构（张鑫琳）

第 4 章

色彩的心理效应

人们感知到客观世界的色彩现象，并由色彩引起相应的心理活动。色彩心理是客观世界作用于人的主观反映。本章从心理学出发，对色彩心理理论基础进行讨论，以加强我们对色彩的全面理解。

第一节　色彩的感知觉

感觉是一种最简单的心理现象，是一切认识活动的开始。人们用眼睛看客观事物，能辨别出事物的形状、大小、颜色这些客观事物的外部特征，其中色彩最能吸引眼睛并引发心理的某种情感因素，这是因为人的视觉对色彩有特殊的敏感性，所以在观察事物时，色彩就成为视觉的第一印象。

一、色彩的冷暖感

当人们在观察物体的色彩时，通常把一些色彩称之为冷色，另一些色彩称之为暖色，如图 4-1 所示。色彩就其本身而言，并没有冷暖的温度区别，而是人们视觉对冷暖感知心理造成的联想判断。人们一般将能带来温暖、热情等感觉的色彩称为暖色，把能带来冰凉、清爽等感觉的色彩称为冷色。例如，当人们看到红色和黄色时，能联想到炙热的太阳；当人们看到青色和蓝色时，能联想到冰冷的海水。

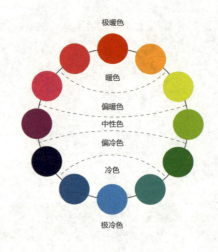

图 4-1　色彩冷暖示意

1. 色相对冷暖色的影响

将两个相等大小的空间一个粉刷成红橙色，另一个粉刷成青灰色，

两个空间的室内绝对温度一致,将两组人分布在两个空间内,同步调节室内的温度。当青灰色空间中的人在室内温度降低至 15℃时感受到了寒冷,而在橘红色空间中的人在室内温度降至 11℃时仍感受不到寒冷。此实验证明了色彩影响了人对温度的感知。

在炎热的夏天,把室内的窗帘换成浅蓝色,会让人感受到凉爽,而在寒冷的冬天,把窗帘换成橙色,则会让人感受到温暖。据相关实验表明,暖色与冷色的色彩可以让人对空间的温度判断相差 2~3℃。

2. 明度对冷暖色的影响

明度高的色彩会让人感受到寒冷或凉爽,明度低的色彩会让人感受到温暖。浅蓝色与深蓝色相比,浅蓝色会让人感觉更凉爽;浅红色与深红色相比,深红色会让人感觉更温暖。

生活中,电扇的叶片大部分为高明度色彩,相比于低明度的叶片,更能让人感觉到电扇吹出风的凉意。

二、色彩的空间感

当我们观察两个在同一背景色下的相同形状、面积的不同色彩时,我们会发现色块感知的大小是不一样的。如图 4-2 所示,当红色与绿色色块在白色背景下时,我们会感到红色色块离我们更近,且红色色块比绿色色块面积大。如图 4-3 所示,当白色与黑色色块在灰色背景下时,我们会感觉白色色块离我们更近,且白色色块的面积比黑色色块面积大。如图 4-4 所示,当高纯度的红色色块与低纯度红色色块在白色背景下时,我们会感到高纯度的红色比低纯度的红色离我们更近,且比低纯度的红色色块面积大。因为色彩不同,其光波作用于人的视网膜使人产生的感受不同,于是面对不同的颜色人们就会产生胀缩、远近等不同的心理反应。

1. 色彩的膨胀与收缩

在日常生活中,有些色彩看起来比实际物体尺寸更大,有些色彩看起来比实际物体尺寸更小。色彩使得物体的视觉感知大小增大的为膨胀

色，缩小的为收缩色。色彩其实并没有改变物体的实际大小，而是光波作用于人的视网膜使人产生了判断的变化。例如黑色与其他颜色的衣服相比，更能让人显瘦。黑色的丝袜，能达到在视觉上瘦腿的效果。

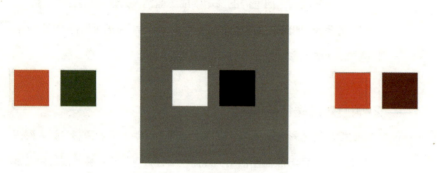

图 4-2　红色与绿色的空间关系　　图 4-3　白色与黑色的空间关系　　图 4-4　高纯度红色与低纯度红色的空间关系

如图 4-5 所示，法国国旗在最初的设计时，红、白、蓝三色的面积是一致的，但当旗帜升到空中后发现视觉感知下三色的面积却不等。于是，法国有关部门召集了有关色彩专家进行专门研究，最后把三色的比例调整到红 35%、白 33%、蓝 37% 的比例时才使人在视觉上感觉到三色面积相等。因为当不同波长的光同时通过水晶体时，聚焦点并不完全在视网膜的一个平面上，因此在视网膜上的影像的清晰度就有一定差别。长波长的暖色影像焦距不准确，因此在视网膜上所形成的影像模糊不清，似乎具有一种扩散性；短波长的冷色影像聚焦清晰，似乎具有一种收缩性。

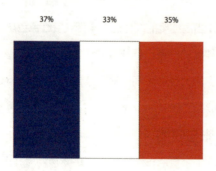

图 4-5　法国国旗设计

2. 色彩的前进与后退

（1）色相对色彩前进与后退色的影响

从生理学上讲，人眼晶状体的调节，对于距离的变化是非常精密和灵敏的，但是它总是有一定的限度，对于波长微小的差异就无法正确调节。眼睛在同一距离观察不同波长的色彩时，波长长的暖色（如红、橙等），在视网膜上形成内侧映像；波长短的冷色（如蓝、紫等），则在视网膜上形成外侧映像。因此，暖色形成了前进色，冷色形成了后退色，如图4-6所示。

图4-6 色彩的前进与后退在平面设计中的应用

（2）明度对色彩前进与后退色的影响

在相同色相中，高明度色彩相较于低明度的色彩更具有前进感。相同大小的面积的粉红色与红色色块对比，粉红色块视觉上要比红色色块更大。相同大小的两辆汽车，距离观者距离一定，一辆为白色，另一辆为黑色，白色的车看起来总要比黑色的车大，如图4-7所示。在交通事故统计中，发生追尾概率最高的为黑色与深蓝色，由于黑色与深蓝色为后退色，驾驶员对车距距离的判断会大于车辆的实际距离，因此导致了因距离判断失误导致的追尾事故。

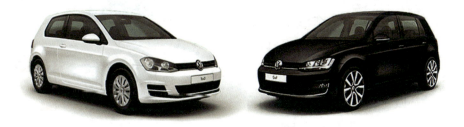

图4-7 白色汽车和黑色汽车的空间对比

（3）色彩对比对色彩前进与后退色的影响

除了色相的冷暖与明度对色彩的前进与后退色产生影响外，色彩的对比也会对色彩的前进与后退色产生影响。较强对比的色彩易产生前进感，较弱对比的色彩易产生后退感。如图4-8所示，在道路交通中，道路警戒线多为黄色和黑色相间的色带，以强对比色彩加强前进感，从而使得驾驶员更易发现道路警戒线的区域。

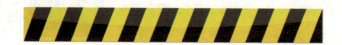

图4-8　黄色和黑色相间的道路警戒线

三、色彩的轻重感

不同的色彩会给人带来不同轻重的感觉。相同体积、相同质量的两个物体，一个为黑色，另一个为白色。黑色物体给人的感觉要重一些，而白色物体给人的感觉要轻一些。

如图4-9所示，相同大小与重量的箱子，分别漆成白色、黑色、蓝色和黄色。四个箱子中，黑色箱子感觉最重，蓝色箱子比黑色箱子感觉轻，黄色箱子比蓝色箱子感觉轻，白色箱子感觉最轻。实验说明，色彩能够影响人们对物体重量的判断，黑色箱子的感知重量比白色箱子的感知重量重1.8倍。明度关系会影响人们对物体的感知重量，明度越高，感知重量越轻，明度越低，感知重量越重。色彩纯度也会影响物体重量的感知，相同色系中，高纯度的

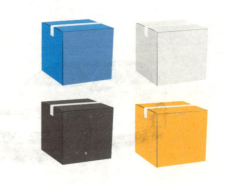

图4-9　不同色彩展现出不同的轻重感

图 4-10　保险柜的设计

红色看起来要比低纯度的红色轻。

色彩轻重感的特性在日常生活中应用广泛，保险柜就利用了色彩的这一属性。保险柜的功能属性是防盗，而其自身重量无法增加，故通过明度和纯度较低的色彩让人造成保险柜很重的心理暗示，所以保险柜大多都是明度和纯度较低的色彩，如图 4-10 所示。

这些现象都是人们对事物的固有认知导致的，黑色易让人联想到较重的金属，具有厚重感，而白色易让人联想到棉花，具有轻盈飘逸之感。高明度的色彩使得物体有上升感，低明度的色彩使得物体有下垂感。同样，高纯度的色彩也会使得物体感知重量较轻，而低纯度的色彩则使得物体感知重量较重。

四、色彩的软硬感

色彩的软硬感也是由人们对色彩的感知判断形成的，在相同色相下，明度较高的色彩具有柔软感，明度较低的色彩具有坚硬感。影响色彩软硬感的除了色彩明度，还有纯度和色彩的对比度，纯度越高越具有坚硬感，纯度越低越具有柔软感；强对比色调具有坚硬感，弱对比色调具有柔软感。柔软的色彩凸显出明快、柔和与亲切感，而坚硬的色彩凸显出稳重、可靠与信赖感。

在日常生活中，女性化妆品为了凸显出柔和无刺激的产品特点，大多采用高明度、低纯度与弱对比的色彩搭配，这样的色彩搭配使得产品更明快、更清新、更有亲切感，因此大部分女性消费品都采用软色搭配，如图 4-11 所示。而相反大部分机械产品，为了凸显出产品耐用与可靠的特点，大部分采用低明度、高纯度与强对比的色彩搭配。

图 4-11　软色搭配的化妆品设计

五、色彩的味觉与嗅觉

人的感觉器官是互相联系、互相作用的整体，某一感觉器官受到刺激以后，会诱发其他感觉系统的反应，这种伴随性感觉在心理学上又称为"共感觉"或"通感"。一道好的菜品一定是色、香、味俱全的，色是由视觉引导，香是由嗅觉引导，而味是由味觉引导。但视觉往往发生在嗅觉与味觉之前，视觉引导下会诱发对嗅觉和味觉的影响。

1. 色彩的味觉

色彩的味觉产生来源于色相的差异，由食物自身色彩刺激产生的味觉联想。色彩的味觉由我们的生活经验与记忆引导，基于生活经验的判断，我们将色彩与味觉之间建立起了联系。如图 4-12 所示，柠檬黄很容易联想到柠檬的酸；红绿很容易联想到西瓜的甜；红色很容易联想到辣椒的辣；棕色很容易联想到咖啡的苦……由于在日常生活中，暖色系的食物比冷色系的食物更多，因此暖色相比于冷色更容易让人联想到食物。因此在餐厅的色彩搭配和食品包装在色彩的选用上，为了刺激消费者的

图 4-12　色彩的味觉在包装设计中的应用

食欲，大多采用暖色的色彩搭配。在色彩明度方面，高明度的色彩容易让人联想到食物的未成熟，低明度的色彩容易让人联想到食物已熟透。在色彩纯度方面，高纯度的暖色容易让人联想到食物的新鲜，低纯度的冷色容易让人联想到食物的变质。所以，红色能诱发食欲，而蓝色能抑制食欲。

2. 色彩的嗅觉

色彩与嗅觉的关系与味觉相同，建立在人们的生活经验与记忆上，从花色联想到花香。根据相关资料表明：通常红、黄、橙等的暖色系容易使人感到有香味；偏冷的低明度、低纯度色彩容易使人感到有腐败的臭味；深褐色容易联想到烧焦了的食物，感到有蛋白质烤焦的臭味。

在色彩搭配中要加强色彩的味觉与嗅觉的联想，一方面需考虑受众人群的固有认知，另一方面需加大该色彩的视觉表现。加大色彩表现可用加入对比色或补色，要使得花的颜色更红，最好的方法就是加入绿叶的陪衬。所以在日常生活中，为了凸显刺身食材的新鲜，通常会在刺身旁加上一片绿叶，通过对比使得刺身的色彩纯度提高，从而更显食材的新鲜，如图 4-13 所示。

图 4-13　食物中的色彩搭配

课堂基础训练

课堂讨论。

联系生活,运用生活中的例子对应解释色彩的冷暖感、色彩的空间感、色彩的轻重感、色彩的软硬感、色彩的味觉与嗅觉。

课后加强训练

色彩感知觉练习。

要求:

①运用色彩表现冷与暖、空间的前进与后退、轻与重、软与硬、味觉的甜与苦、嗅觉的香与臭。

②尽量避免依靠图形创意表现感知,主要通过色彩色相、明度、纯度的变化表现感知觉的对比。

③色彩搭配合理、用色准确、画面绘制干净。

④尺寸:25cm×25cm。

优秀学生作业赏析

优秀学生作业如图4-14~图4-24所示。

图4-14 色彩的前进与后退(陈磊)

图4-15 色彩的前进与后退(韩乐乐)

图 4-16　色彩的前进与后退（解雨欣）

图 4-17　色彩的前进与后退（李莹）

图 4-18　色彩的前进与后退（于珈丽）

图 4-19　色彩的前进与后退（郑爽）

图 4-20　冰烈、凉爽、甘甜、香甜（张昱婧）

图 4-21　酸甜苦辣（曹佳慧）

图 4-22 酸甜苦辣(王新月)

图 4-23 酸甜苦辣(谢雨欣)

图 4-24 酸甜苦辣(尹悦)

第二节 色彩的情感

一、色彩联想

视觉器官在接受外部色彩刺激的同时，还会自动地唤起大脑有关的色彩记忆痕迹，进而产生一个积极主动的反映过程，即观察、感受、认识、分析、判断、评价等心理活动，形成新的身心体验或新的思想观念。人们看到色彩时除了感受到色相、明度、纯度三种自身的视觉属性外，还会产生其他的生理活动，叫做色彩联想。色彩联想是一种积极的、逻辑性与形象性相互作用的、富有创造性地思维活动过程。色彩联想可分为两种类型。

1. 具象联想

当人们看到某一色彩，而想到客观存在的某种直观性的、具体的物象色彩时，不需多想而下意识的激发某种感情，这种心理联想活动，就是具象联想。例如：看到蓝色会想到大海、蓝天、湖泊等，看到红色会让人联想到鲜血、太阳、红旗、火等，看到绿色让人联想到草原、草地、森林、青山等。具象联想源于人们的日常生活经验，而且会因为不同的人的不同生活经验而有所异同。这种联想有时还会扩展为季节、时间、地域的联想。

（1）季节联想　当某些色彩刺激到人的视觉器官时，会联想到季节的色彩变化，于是产生了季节联想。春天的色彩明亮而和蔼，在春天里青草发芽、树枝点绿，嫩嫩的黄绿，构成了春天的主调色。夏天的色彩丰富而生动，在夏天里阳光灿烂，万物生机勃勃，浓绿的树叶、娇艳的花朵，色相对比强烈并显示出色彩的高饱和度。秋季的色彩灿烂而不矫揉，在秋季里天高云淡、五谷丰登、瓜果飘香，绿色消退，褐色、紫色、橙色、土黄色成为主旋律，使秋天的色彩更加丰富多彩，和谐美丽，如图4-25所示。冬季的色彩鲜明浓烈、冷峻深沉，冬季的色彩是饱满的，不管是红、黄、绿还是青、蓝、紫，每一种色彩都浓艳到极致。然而冬

图 4-25 秋天景色

图 4-26 冬天景色

天的色彩也是冷艳、深沉的，蓝色是冬天带给我们的主要色彩印象。在冬季里气温下降，大地充满了灰蓝色和淡淡的蓝紫色，一切都笼罩着一层冷灰的色彩，雪后世界洁白而晶莹剔透，飘落的雪花将空中所有的脏污彻底荡涤，正午的阳光照射在压着厚厚白雪的绿色松针上，便会显得无比青翠，晚霞映射在覆盖着白雪的大地上会折射出一片美丽的蓝紫色光芒，如图 4-26 所示。

（2）时间联想　色彩会引起人们对时间的联想。不同的色彩可以使人们联想到黎明、破晓、艳阳高照、碧空如洗、夕阳西斜、残阳如血、月明星稀。黎明前的颜色是朦胧的，天空被淡淡的冷色笼罩，蓝紫色、

图 4-27 夜幕下的景色

灰黄色为清晨的主色。正午的颜色是耀眼的，高长调橙黄色、黄色是主旋律。夕阳的颜色是艳红色的，傍晚时分，天边仍是一片暖色，橘黄色、橘色，还夹杂一些玫瑰色，整个色调被暖调主宰。夜幕降临，四处弥漫着低明度的蓝色，幽暗的灯光和闪烁的霓虹灯与暗蓝色的夜空交相辉映，使夜色更加迷人，如图4-27所示。

（3）色彩与地域　我们所处的生态环境和自然世界，是一个色彩斑斓的世界。不同色彩还会引起人们对不同地域的联想与思恋。当我们看到土黄色时，会想到烟波浩渺的沙漠；看到蓝色会想到风光旖旎、碧海蓝天、阳光醉人的海滨城市三亚、厦门、北海等；看到白色会想起银装素裹、白雪皑皑的漠河、哈尔滨、雪乡等，如图4-28所示；看到露红烟紫、光彩夺目的色彩想到昆明、西双版纳等。

图4-28　黑龙江雪乡

2. 色彩的抽象联想

抽象联想是一种理性的联想方式，是指视觉器官接收到色彩刺激时，接受者的丰富的心理体验与某种心理感受、情绪甚至抽象的逻辑概念联系起来而产生的联想。暖色系给人以温暖的感觉，和热情、喜庆、积极

的联想；冷色系给人以清冷的感觉，和宁静、理智、高雅的联想。当看到红色，联想到革命、热烈、青春、牺牲；看到黄色，想到光明、富贵、警示；看到绿色，想到和平、环保、健康、安全；看到蓝色，想到沉远、宁静、忧郁、理性；看到紫色，想到优雅、神圣、神秘。

色彩联想受到主观条件的制约，即主体的年龄、性别、生理、阅历、性格、职业、文化、气质等因素的影响。不同年龄的人群，因文化阅历、经验的不同，对同一种色彩的联想也不同。少年儿童时期因年龄和文化教育、阅历经验等条件的影响，多的是具象联想；成年后则多于理性的概念与抽象性的色彩联想。如儿童看到红色，会联想到苹果、太阳等客观色彩特征鲜明的东西；青年看到红色，会有热情、兴奋、生命、忠诚等感情色彩浓郁的联想；中年和老年人看到红色，思绪中会涌起壮丽、神圣、革命等主观色彩鲜明的概念。

二、色彩的情绪

色彩有积极的色彩和消极的色彩之分，积极的色彩代表了努力进取的态度，消极的色彩适合表现不安的情绪。

1. 愉悦的色彩

颜色明快，纯度、明度较高，组合色调鲜明的色彩可以使人产生快乐、身心愉悦的情感，例如红、黄、粉红、浅蓝、浅紫等纯色或浅色系。如图 4-29 所示，是一则美年达的平面广告，画面中的主色橙色不仅表现出此款饮料所带来的甜蜜味觉，同时还表现出品尝饮料所带来的愉悦心情与兴奋感受。如图 4-30 所示，是一则马尔代夫旅游的广告宣传，在充满异国情调的旅游广告宣传中大多会用一些明快的黄、粉、蓝等色彩的组合，增加画面轻松愉悦的感觉，使人们在繁重的工作之余更加向往这些景色宜人的旅游胜地。

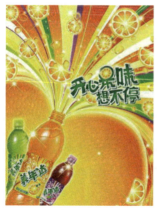

图 4-29　美年达平面广告

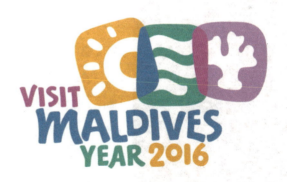

图 4-30　马尔代夫旅游平面广告

2. 哀伤的色彩

色彩明度和纯度较低,对比较弱,偏冷色系的色彩会使人产生悲伤的感觉,或是一种渗入肝脾的悲伤,或是一种黯然伤神的忧伤。如图 4-31 所示,是一则动物保护主题的海报,运用了深灰色与暗红色,表现出人类对动物残忍的伤害,从而唤起人们触目伤怀的情绪,引发了对动物保护的深刻思考。如图 4-32 所示,是电影《忠犬八公的故事》的电影海报,应用了大量的灰蓝色,使画面传递出一种淡淡的忧伤,与影片所呈现出来的催泪效果相呼应。

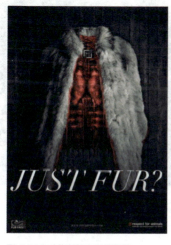

图 4-31　动物保护主题的海报

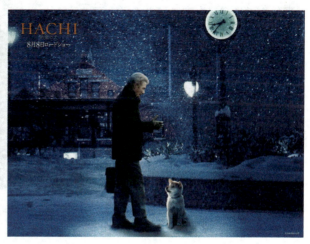

图 4-32　《忠犬八公的故事》电影海报

3. 兴奋的色彩

红、橙、黄等色彩鲜艳，色彩对比强烈，纯度较高的暖色系色彩容易刺激人的视觉神经，增进血液循环，从而引起激动、兴奋的情感。如图 4-33 所示，是一则捷马品牌自行车的海报宣传，捷马公司本着无限的生命力而设计，追求在恶劣环境下发挥出产品最高性能的自行车，海报中应用了大面积的鲜红颜色的底色，配以高纯度的紫红色和橙色，将捷马公司的品牌理念与消费者兴奋、刺激的使用感受表现出来。

图 4-33　捷马品牌自行车海报

4. 躁动的色彩

杂乱、无规律可循的色彩组合，其色调不调和，颜色凌乱，易引起人烦躁、冲动、不舒适的情感体验。在设计中应当尽量避免出现躁动的色彩搭配，除非表达特殊的主题。

5. 安静的色彩

蓝、绿等冷色易使人安静，缓解紧张情绪。现代人类学家在治疗过程中曾经运用过蓝色的空间，在这里病人的植物性的心境能够得到平静。在精神病学中也有类似的方法，患有躁狂症的病人在蓝色的空间里可以逐渐安静下来。绿色可以使人联想到大自然的清新与宁静，身处绿色的环境中可以使人身心平静放松。如图 4-34 所示，是一则 Consul 空调的平面广告，背景的绿色表现的是此款空调超静音功能带来的平静与舒适。

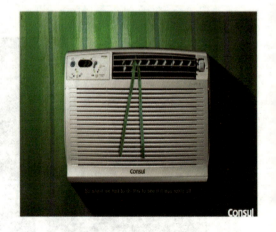

图 4-34　Consul 空调平面广告

三、色彩的音乐感

色彩是依靠光波传播的，只有在有光的环境下我们才能准确地分辨色彩。声音是由物体振动产生的，以声波的形式传播，从物理学的角度上说，声音和色彩都是一种波动，即声波和光波，声音以声波传播，色彩以光波传播。可见光波的波长由长短不同决定了色相的不同，光波的振幅强弱之分决定了明度的强弱；声波振动有响度的强弱和频率的高低，我们称之为音阶、音调。可见光波与声波的传播方式极为相似，声音与色彩之间存在着自然的联系。

音乐是用声音来表达情绪，传达情感的艺术。虽然音乐与色彩通过人体的不同感官所感知，但所感知的信息传达到大脑，激起的情感是相同的。中国古代就有赤、黄、青、黑、白五色对应于宫、商、角、徵、羽五声。牛顿在物理学的色光实验中，也曾试图找出音频和光波之间的联系规律，证实音阶中的各音和色阶中的各色可以完全对应起来。现代的音谱和色谱中也有七种对应排列，即音阶中各音级的唱法：Do、Re、Me、Fa、So、La、Ti，色阶的色名：赤、橙、黄、绿、蓝、青、紫。它们是可以依次对应上的，并且具有共同的审美感受。例如红色对应Do，红色是一种热情澎湃的声音，具有强烈、浑厚、充实、不安定感。黄色对应Me，黄色是三原色中明度最高的的颜色，具有清雅、单纯、愉快、积极、活泼的感觉。

在音乐中设有8度音阶，划分为低音区和高音区，在色彩体系中奥斯特瓦尔德色立体中心轴设有8度色阶，色彩明度上分为低明度、中明度和高明度。当表达欢快、愉悦的情感时，在音乐的表现上多为中高音区，大调式，节奏快，跳跃性强，在色彩的表现上多运用中高色调，色相对比强，纯度高，多暖色；表达悲痛、哀伤、深沉的情感时，在音乐的表现上多运用低音区，小调式，节奏缓慢，在色彩的表现上多运用低色调，色相对比弱，纯度低，多灰冷色。

康定斯基在《论艺术的精神》一书中写道："色彩的声音非常明确，几乎没有人能用沉重的音调来表现鲜明的黄色，或用高音来表现深蓝色，

色彩的调子和声音的调子一样，结构非常细密，它们能唤起灵魂里的各种感情，这些感情极为细腻，非散文所表达出来。"在《论艺术的精神》一书中，还阐述了音乐与绘画的关系，并且进一步将色彩和音乐的情感联系起来，在每一种色彩的解释中都用一种器乐的声音作为中介和归纳，每一个色彩都有不同的客观伴音。

以下为康定斯基总结的色彩伴音：

黄色——刺耳的喇叭声；

淡蓝色——长笛；

蓝色——大提琴；

深蓝色——风琴；

绿色——小提琴的中音；

白色——乐曲中的停顿；

黑色——乐曲的中止；

红色——小号；

朱红——长号、鼓；

西洋红——[俄]雪橇铃声也叫草莓音、小提琴、大提琴中音；

橙色——女低音、教堂的钟声、古老的舒缓的小提琴；

紫色——木质管乐器。

所以色彩和音乐的表现上有着共同的情感形式，把音乐美感的形式运用在设计意图中的色彩组合，是一种音乐视觉化的创意。如图4-35所示，蒙德里安著名的作品《百老汇的爵士乐》就是通过视觉来表现听觉的。在这幅作品中，蒙德里安把他对纽约百老汇音乐的感受表现出来，蒙德里安用爵士乐的节奏，把夜幕下流光溢彩、闪烁变幻的灯光和繁华街道加以抽象化，以大小不同的格子构成画面，色彩不再受到黑线的约束，以明亮的黄色为主，并与红色、蓝色间杂在一起形成缤纷彩线，彩线间又散布着红、黄、蓝色块，这些色块的交替搭配使人在视觉上产生一种富有节奏的动感，它象征着

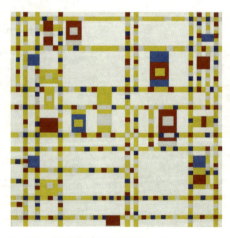

图4-35　蒙德里安《百老汇的爵士乐》

百老汇的繁华和热闹，仿佛使人置身于夜幕下灯光闪烁的街道并倾听着充满节奏感的爵士乐。

色彩的音乐感如图 4-36~ 图 4-38 所示。

图 4-36　色彩的音乐感（一）

图 4-37　色彩的音乐感（二）

图 4-38　色彩的音乐感（三）

四、色彩的宗教与神秘感

在设计里运用宗教的色彩给人造成神圣、超凡脱俗，敬畏的意境。远古时期，人类对自然的无知和恐惧而对神灵产生崇拜，使用红棕色、暗褐色等矿石色画祈祷和占卜的图形；在欧洲很多与宗教有关的建筑设计和雕塑设计中采用了白色的石料，如帕特农神庙、巴黎圣母院、文艺复兴时期的维纳斯和大卫，如图 4-39 所示。其中白色表现的是对神的敬仰，是神的色彩象征。另外，用石头建造出的建筑都比较高大，室内

图 4-39　帕特农神庙

的光线也比较灰暗,正好表现出宗教的神秘性。古埃及金字塔中墓室里的壁画或木乃伊具有现实主义的特征,有强烈的宗教色彩,在黑、白、绿、蓝等简单的单色使用之外,又出现了大量的金色、褐色、高级灰色等。这是因为古埃及人认为白色是太阳神的化身,是神圣的、理想化的色彩;黑色象征着死亡,是冥府之色;蓝色象征着蓝天和大海,是天神的颜色,神圣不可侵犯;绿色是春天的颜色,是对复活和永生的希望,它同时也是天堂的颜色,是神对尘世的仁慈,包含了对重生的希望;紫色在基督教信仰里是一种有意义的颜色,它代表至高无上和来自圣灵的力量,在中世纪的教堂玻璃窗上,在紫色的水晶和红衣主教的戒指上,都出现紫色,如图 4-40 所示;蓝色是一种特别具有宗教色彩的颜色,它代表了对于个体永恒的渴望,传统的蓝色是值得信赖的稳定持久和忠诚的明证。

五、色彩的华丽与朴素

色彩既可以给人雍容华丽的感觉,又能给人朴实无华的韵味。色彩的华丽与朴素感以色相关系为最大,其

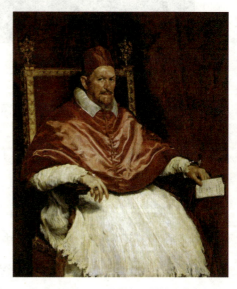

图 4-40　委拉斯贵兹《教皇英诺森十世》

次是纯度与明度。色彩华丽感的特征是：暖色，明度高，纯度高，色相对比强的色彩组合。色彩朴素感的特征是：冷色，灰暗，明度低，色相对比弱的色彩组合。例如，红、黄、橙等暖色和鲜艳而明亮的色彩具有华丽感，青、蓝等冷色和浑浊而灰暗的色彩具有朴素感。有时，为了增加色彩的华丽感，还会在色彩的搭配中加入金色、银色装饰性较强的色彩。色彩的华丽与朴素还体现在对质感和肌理的合理运用上，表面光滑、闪亮的色彩容易呈现华丽的视觉感染力，表面粗糙、对比弱的，则易体现出朴素的感觉。

当然，色彩的华丽与朴素的感觉不能一概而论，只是相对的，受到区域文化的影响，例如，在中国传统的节日中，喜庆的红色是华丽的，而在西方紫红色、深蓝色是华丽的，是高贵、富裕的象征（图4-41、图4-42）。

图4-41 华丽的色彩

图4-42 朴素的色彩

课堂基础训练

（1）课堂讨论。

请总结能够体现人积极情绪和消极情绪的色彩特征。举例说明色彩的情绪在设计中是如何传达设计主题的。

（2）利用色彩表现人类丰富的情绪。

要求：

①四宫格的形式，表现四种不同的情绪。

②尽量避免依靠图形创意表现情绪，主要通过色彩色相、明度、纯度的变化表现情绪的变化。

③色彩搭配合理、用色准确、画面绘制干净。

④尺寸：25cm×25cm。

课后加强训练

色彩音乐感训练。

要求：

①选择一曲音乐作品，用色彩来表现音乐作品的节奏与韵律。

②色彩搭配时要考虑到音乐作品的风格特点、演奏乐器等。

③图形创意也要考虑到与音乐节奏、韵律的结合，但不要过分依赖图形对音乐感的表现。

④色彩搭配合理、用色准确、画面绘制干净。

⑤尺寸：25cm×25cm。

优秀学生作业赏析

优秀学生作业如图 4-43~图 4-54 所示。

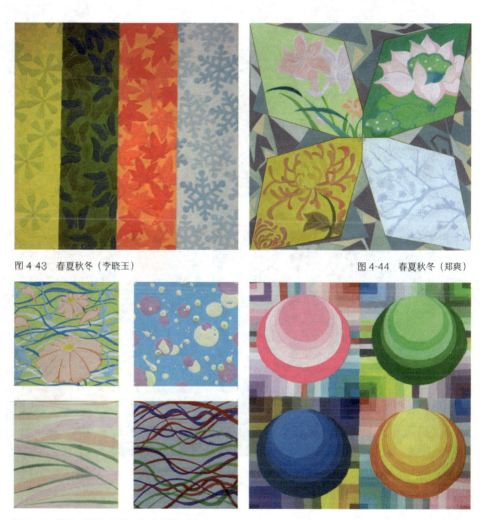

图 4-43　春夏秋冬（李晓玉）

图 4-44　春夏秋冬（郑爽）

图 4-45　芬芳、轻快、淡然、律动（谢雨欣）

图 4-46　甜蜜、淡然、冷漠、热情（李悦琦）

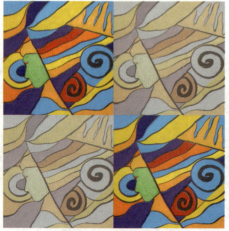

图 4-47 华丽与朴素（张昱婧）　　　　　　　　图 4-48 喜怒哀乐（张国龙）

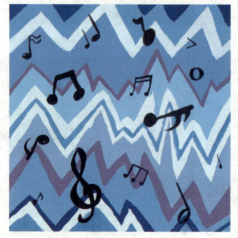

图 4-49 色彩的音乐感（胡胤雄）　　　　　　　图 4-50 色彩的音乐感（范伊博）

图 4-51 色彩的音乐感（张凤涛）

图 4-52 色彩的音乐感（张昱婧）

图 4-53 色彩的音乐感（郑爽）

图 4-54 色彩的音乐感（王新月）

第三节　色彩的性格

一、红色

积极性格：温暖、兴奋、活泼、热情、积极、希望、忠诚、饱满、幸福。

消极性格：暴躁、焦虑、暴力、血腥、原始、危险。

红色的波长最长，穿透力强，感知度高，是极暖色。易使人联想起太阳、火焰、热血、花卉等，感觉到温暖、兴奋、活泼、热情、积极、希望、忠诚、饱满、幸福。在大面积红色环境下，容易使人产生兴奋之感。

红色同时具有消极的性格，在一定环境下易让人联想到原始、暴力、血腥、危险。当人长时间处在大面积红色环境下，容易使人焦虑、暴躁。

红色与黑色的搭配，可凸显力量之感，与粉色搭配，可凸显女性之美，与黄色搭配，可凸显欢快之感。

二、蓝色

积极性格：沉静、冷淡、理智、高深、透明。

消极性格：忧郁、刻板、冷漠、悲哀、恐惧。

蓝色与红色相反，是极冷色，易使人联想到雪山、海水等，感受到沉静、冷淡、理智、高深、透明等的感觉。当人处在大面积蓝色的环境下，容易感到寒冷与镇定，从而使人集中注意力。

蓝色也有其另一面的性格，使人感受到刻板、冷漠、忧郁、悲哀、恐惧等。当人长时间处在大面积蓝色的环境下，容易产生忧郁的情绪。

蓝色与浅蓝色的搭配，能凸显出清凉之感，与白色搭配，凸显出年轻之美，与红色搭配，可凸显出动感之美。

三、黄色

积极性格：轻快、活泼、光明、辉煌、希望、健康。

消极性格：轻薄、不稳定、变化无常。

黄色是有彩色中明度最高的色彩，易使人联想起阳光、花卉等，让人产生轻快、活泼、光明、辉煌、希望、健康的感觉。

黄色也由于明度过高而显得刺眼，使其与其他色相混而失去其原貌，所以容易让人产生轻薄、不稳定、变化无常的感觉。

黄色与明度较高的色彩搭配，能凸显出活力之感。与黑色的强对比搭配，能最大限度引起人的注意。

四、绿色

积极性格：生命、青春、和平、安详、新鲜、成长。

消极性格：毒药、酸涩、被动、隐藏。

绿色的性格较为中性，在大自然中，除了天空和江河、海洋，绿色所占的面积最大，象征生命、青春、和平、安详、新鲜等。

绿色也暗示了隐藏、被动、缺乏存在感，而淡淡的绿色象征着毒药与酸涩。

绿色与蓝色的搭配凸显青春之感，与黄色搭配凸显新鲜之感。

五、橙色

积极性格：活泼、华丽、辉煌、跃动、炽热、温情、甜蜜、愉快、幸福。

消极性格：疑惑、嫉妒、伪诈。

橙色属于暖色系，具有红与黄之间的色性，使人联想起火焰、灯光、霞光、花卉等，产生活泼、华丽、辉煌、跃动、炽热、温情、甜蜜、愉快的感觉。

橙色同时也具有疑惑、嫉妒、伪诈的消极性格。

橙色与蓝色的搭配凸显活泼之感，与红色和黄色搭配凸显阳光之感。

六、紫色

积极性格：神秘、高贵、优美、庄重、奢华。

消极性格：不祥、腐朽、死亡。

紫色的光波最短，在自然界中较为少见，因此紫色由于其稀有而显得高贵神秘，给人带来神秘、高贵、优美、庄重、奢华的感觉。

紫色同时偏冷也会具备了蓝色的消极性格，让人感受到孤寂的消极感，尤其明度和纯度较低的紫色，易给人以不祥、腐朽、死亡的印象。

紫色与蓝色的搭配可体现神秘之感。

七、棕色

积极性格：可靠、稳重、可信赖。

消极性格：悲伤、萧瑟、苦涩、生命垂危。

棕色是由橙色和黑色混合而成，让人联想到土地、木柴，产生可靠、稳重、可信赖之感。其明度越低，稳重感越强。

棕色同时也会让人联想到沙漠，产生萧瑟、生命垂危之感。

棕色与白色的搭配可体现出庄重之感。

八、黑色

积极性格：沉静、神秘、严肃、庄重、含蓄。

消极性格：悲哀、恐怖、不祥、沉默、消亡。

黑色为无色相、无纯度之色，是明度最低、感觉最重的色彩。往往给人感觉沉静、神秘、严肃、庄重、含蓄之感。

黑色也同时具有消极性格，易让人产生悲哀、恐怖、不祥、沉默、消亡等消极印象。

黑色的组合适应性极广，无论什么色彩特别是鲜艳的纯色与其相配，由于纯度对比很大，能产生激烈大胆的效果。但是不能大面积使用，否则，不但其魅力大大减弱，相反会产生压抑、阴沉的恐怖感。

九、白色

积极性格：洁净、光明、纯真、清白、朴素、卫生、恬静。

消极性格：冰冷、孤独、失败。

白色是所有色光混合而成的，称为全色光。它是阳光之色，有着明亮的意向。由于白色反射所有色光，也反射热能，因此使人能够感到凉爽、轻盈、舒适。白色给人印象中是洁净、光明、纯真、清白、朴素、卫生、恬静的，在它的衬托下，其他色彩会显得更鲜丽、更明朗。

白色同时具有消极性格，给人以冰冷、孤独、失败之感。

白色与无色彩的颜色搭配，可显尖锐之感，与暖色系颜色搭配，可显明快活泼之感，与冷色系颜色搭配，可显清洁、清爽之感。

课堂基础训练

课堂讨论。

联系生活，运用生活中的例子对应解释同一色彩的积极性格与消极性格。

第 5 章

色彩与生活环境的关系

艺术设计是科学、艺术和经济相结合的综合性学科，是为人类服务的一门视觉文化。所以色彩构成规律在艺术设计中的应用具有科学性、艺术性和功能性的特点。色彩直接影响着我们的感觉、直觉乃至生活的状态。艺术设计与色彩的关系密不可分，色彩通过专业的设计影响着人们的现实生活，不论任何领域都显示着色彩千变万化的作用与力量。

第一节　色彩与视觉环境的关系
——以视觉传达设计为例

色彩由于其独特的作用及艺术功效在生产生活中被广泛应用，色彩和人们的日常生活联系紧密，它对人们的精神及感情体验的主要领域具有十分重要的影响。视觉传达设计通过视觉形式传达信息，是服务于现代商业的一门艺术，它是以文字、图形、色彩为基本要素的艺术创作，通过视觉形象传达给消费者，在企业、产品与消费者之间起着交流与沟通的作用。在信息传递的过程中，离不开信息传递要素中的重要视觉语言——色彩。在视觉传达设计中，色彩作为视觉符号载体，对受众情感影响甚大，在设计的表达上有着独特的价值。

在视觉传达设计的图形、文字与色彩三个设计要素中，色彩在情感传达上比图形及文字更快、更直接且更利于营造氛围。色彩在设计中有明显的刺激和影响情绪的作用。如图5-1所示，是"世界三大平面设计师"之一的冈特·兰堡为法国香烟品牌GITANES所做的广告，将叼着香烟的嘴唇分别设计为红色和蓝色，再加上白色的香烟，巧妙地组成了法国国旗的红、白、蓝三色，流露出浓郁的法国风情，对法国文化情有独钟的消费者会情不自禁地选择这个品牌的香烟。

从色彩的信息传达功能的角度来分析，人能够感觉到来自自然界的任何色彩的信息。大自然建立了色彩信息体系，人类应当遵从这种自然秩序，并更加有效地利用这种信息规

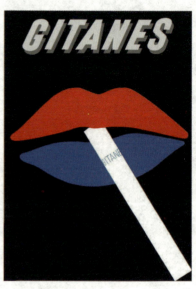

图5-1　冈特·兰堡设计的GITANES香烟广告

则，避免滥用色彩信息。在现代生活中，我们，以及我们自身感知色彩信息的心理特征，一些大型公共场所利用色彩统一所产生的区域感进行区域虚拟区分，通过颜色来加强特定范围的概念。例如，一些国家的大型超市，将不同性质的区域通过颜色来划分，传递区域概念，进行导购或者记忆识别。在某些环境中需要强调、引起关注的事物，人们则利用色彩对比的方式传递某些重要信息。例如，在现代城市交通信息的标志、标牌设计中，橙黄色与黑色的色彩设计常用来表示"警告"和"注意"的含义，如图5-2所示。另外，在包装设计中通过心理感受以联想的方式做出色彩信息反应。如图5-3所示，我们可以通过产品外包装的色彩，推测产品的酸、甜、苦、辣等不同口味。

图5-2 警示标识

图5-3 食品包装不同的色彩表现不同的口味

一、招贴设计中的色彩应用

在招贴设计中，主要依靠视觉冲击力来吸引广大消费者的眼光。色彩可以直接传递出非文字或图形所具有的信息功能，当我们看到一个招贴作品时，首先进入我们眼帘的就是招贴的色彩对比，这种视觉冲击就决定了招贴作品给人的第一印象。在招贴设计中，色彩的运用是其表达独特创意的主要途径和方法，是招贴设计与消费者进行交流沟通的基本桥梁。除此之外，色彩还起到传达招贴作品主题内涵的作用。所以，色彩既要有效传达设计宗旨，同时还要赋予观看者美的感受，这需要在全面把握作品主题的同时，根据色彩的色相、明度、纯度、面积、冷暖等

要素进行协调处理,通过不同色调的组合构成全面把握色彩,以色彩的对比、调和、心理作用实现招贴设计的最终目的。

在招贴设计中,需要准确把握色彩和人的心理的关系,针对特定的目标人群去探索每种颜色所带给不同人群的不同心理反应。注重色彩的联想、象征性等心理效应的运用,巧妙运用色彩的空间感、轻重感、冷暖感等对心理的影响,努力打造出和谐统一的色彩关系,最大限度地提高色彩的价值与招贴作品的影响力。此外,运用对比可以产生刺激、张扬的视觉感以至打破画面的平淡,营造出激情四射的氛围,增强画面的视觉冲击力和感染力。如图5-4所示,这是一张MM巧克力广告招贴设计,画面中的高明度的黄色与蓝紫色是一组补色对比,既激烈稳定,两者又相互衬托,既表现出强烈的视觉冲击力,又传达出MM巧克力给消费者带来的味觉感受。图5-5是一张蓝天伏特加广告招贴,设计中的红色、黄色与蓝色形成了色相的强对比,首先使得作品的视觉冲击力强烈,同时,蓝色梦幻型酒瓶和红色的皮裤与高跟鞋,迷醉着人的视觉神经,激发着人们的无限遐想。

色彩调和会让色彩的过渡更加自然,给人们内心一种亲和、安宁的感受。色彩的调和与对比有着千丝万缕的联系。两者可以进行相互的

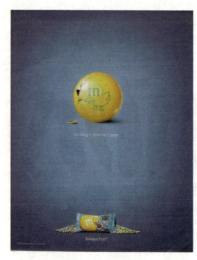

图 5-4 MM 巧克力广告招贴

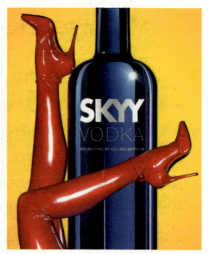

图 5-5 蓝天伏特加广告招贴

增补，从而完善画面，以达到最佳的视觉效果。我们在设计应用中，应当把握好色彩对比和色彩调和的使用力度，让画面更有表现力。如图5-6所示，这是一张采用间隔式调和的方式设计的招贴，设计中的色彩对比强烈，有橙色、红色、蓝色，且每一色彩又占据着独立区域，在这些个性鲜明的色块其间嵌入白色，从而形成连贯画面整体的调和方法，使画面在对比刺激的同时又保持了和谐统一。

图5-6 间隔式调和在招贴设计中的应用

色彩在招贴设计中的应用如图5-7~图5-12所示。

图5-7 色彩在招贴设计中的应用（一）

图5-9 色彩在招贴设计中的应用（三）

图5-8 色彩在招贴设计中的应用（二）

 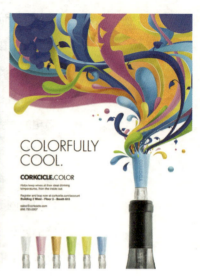

图 5-10　色彩在招贴设计中的应用(四)　　图 5-11　色彩在招贴设计中的应用(五)　　图 5-12　色彩在招贴设计中的应用(六)

二、标志设计中的色彩应用

　　标志是一种具有象征性的大众传播符号，是企业综合形象与信息传递的最直观载体，它以简洁明了的图形，富于情感的色彩，体现着机构及产品的文化内涵和价值。在标志设计的众多因素中，色彩居于举足轻重的地位。色彩由于其自身对视觉、心理的影响力，还有其生动、醒目的视觉传达特征，以及其强大的象征意义使标志设计在有限的空间里能够迅速地加强受众对标志本身理念的理解，提升视觉冲击力及感染力，并且能增强其独特的识别性。

　　色彩能使人产生联想和感情，色彩冷暖、明度、色相、纯度的不同以及搭配方式的变化能够引发人们无限联想，带来特定的心理感受，从而实现对商品的感情性认识。在标志设计中，利用色彩感情规律，可以更好地表达设计主题，唤起人们的情感，从而引起人们对该企业的关注。如图 5-13 所示，可口可乐标志以高纯度和中明度定位，将代表味觉的红色和字母的波浪形结合起来，具有强烈的色彩感染力，并给人持久的视觉印象。标志色与饮料色共同产生了红与黑的视觉冲击力，白色

波浪式样的文字，使饮料丰富而透明的泡沫立即呈现在观众眼前。如图5-14所示，著名品牌百事可乐标志的红色和蓝色的应用，充分体现其产品所要面向的年轻消费群体和企业所要体现的青春活力，也与可口可乐形成了市场区分。

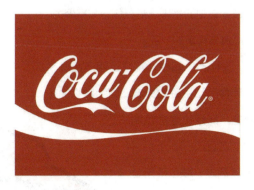

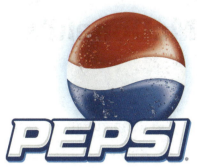

图5-13 可口可乐标志

图5-14 百事可乐标志

色彩的象征性体现在它更能引起观者的情感反应，每种色彩既与现实世界的一些实物相对应，又与人的精神和情感相关联。色彩具有象征功能，不同地域由于自然环境、历史习俗的不同，形成了关于色彩的一些固定的传统观念，体现了各个民族的情感倾向。色彩的象征性与文脉有着密切的联系，是文化的产物，体现为不同民族、地区、国家都有自己的象征色彩的内容。如图5-15所示，是在中国家喻户晓的联通公司的标志设计，2006年3月29日中国联通在全国范围内切换新企业标志，联通新标识沿用了"China unicom""中国联通"文字以及中国结形象。

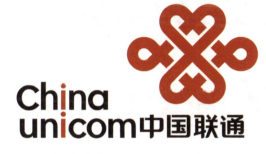

图5-15 中国联通标志

但是，颜色有所变化，标识颜色由原来的蓝色变为中国红和水墨黑，相比于原来的蓝色，中国人对中国红和水墨黑有着特殊的民族情感。中国红，中国国旗的颜色，代表热情、奔放、有活力，是中国结最具代表性的颜色。象征快乐与好运的

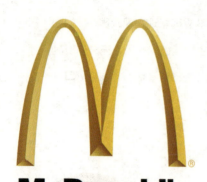

图 5-16　麦当劳标志

红色增加了企业形象的亲和力,并给人强烈的视觉冲击感,与活力、创新、时尚的企业定位相吻合。中国画和中国字,都离不开这胶浓的水墨黑,简单的颜色可以营造出独一无二的中国文化与哲学。联通标志中的水墨黑最具包容与凝聚力,是高贵与稳重的象征。

在标志色彩中,常常运用暖色调来设计食品和快餐的标志,因为食物的颜色大多以红、橙、黄等暖色调为主,而且这些暖色调的色彩还可以加快人的就餐速度。如图 5-16 所示,是麦当劳的标志设计,取 M 作为其标志,颜色采用金黄色,它像两扇打开的黄金双拱门,象征着欢乐与美味,黄色也是非常热烈的颜色,在人们的心中也代表了幸福、快乐和财富。如图 5-17 所示,必胜客标志采用了能够刺激人食欲的红色。儿童用品的标志给人的感觉是热情、活泼、充满朝气的,因而儿童用品标志设计也多用暖色调和鲜艳的色彩,如图 5-18~ 图 5-20 所示。清洁用品标志多用蓝色、蓝绿色等冷色,其中

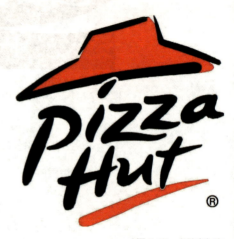

图 5-17　必胜客标志

图 5-18　肯德基标志

图 5-19　酷小孩玩具标志

图 5-20　好奇标志

图 5-21 海飞丝标志

蕴涵着洁净、纯正、卫生、清爽。如图 5-21 所示，海飞丝标志以宝蓝色为主色调，给人一种坠入深海的感觉，表现出在使用海飞丝产品后清爽、干净的感受。色彩也有档次感，华贵的色调如金黄色总是用于珠宝首饰、名贵手表等高档的产品，因为金色传递的是价值的印象，使产品的档次得到进一步提高。如图 5-22 所示，劳力

图 5-22 劳力士标志

图 5-23 赛菲尔珠宝

图 5-24 戴瑞珠宝

士标志设计采用皇冠的图标和字母设计相结合，皇冠采用了黄金色，这也显示了劳力士在钟表行业的王者地位。时装、化妆品标志设计也常常用彩度高、明度高以及对比柔和的色彩来表现，给人以华丽感。如图 5-23、图 5-24 所示，赛菲尔珠宝和戴瑞珠宝的标志设计也是通过金色来体现产品的价值感。如图 5-25 所示，著名的高端奢侈品爱马仕标志设计的图案是以马车、马夫和马的形象呈现的，表示企业不忘初心。而爱马仕的标志采用的是橙色，虽然是在企业创立之初，适逢物料紧缺的第二次世界大战前夕，迫不得已的情

图 5-25 爱马仕标志

况下选择了当时在包装领域十分罕见的橙色材料，但是，橙色特有的耀眼、亮丽、热情和不俗，寓意着爱马仕的至精至美，温暖时尚的色彩风格衬托着标志和企业的高端档次。

三、包装设计中的色彩应用

今天，包装已成为现代商品生产不可分割的一部分，很多商品利用与众不同、不断创新的包装设计去吸引消费者，以此来改变其产品在消费者心中的形象，同时也提升企业自身的形象。色彩作为商品包装的一大元素，不仅起着美化商品包装的作用，而且在商品营销的过程中也起着不可忽视的营销功能。商品包装的色彩，在拓开销售市场方面起着极大的推动作用。在包装设计中，色彩可以增添作品光彩，使产品的包装设计充分显示出独特的视觉魅力和强烈的视觉冲击力，从而抓住消费者的眼球，唤起消费者的购买欲望，刺激消费者的购买行为，提高产品的销量，使消费者对产品质量产生信赖感，塑造成功的品牌形象。

包装色彩在一定程度上具有符号和标志的功能。通过包装上的色彩识别，一方面，我们可以对产品有一个直观的印象，通过色彩的诠释，使受众对产品能够产生一定的具有认知功能、区分功能、想象功能的视觉印记；另一方面，通过产品包装的色彩识别，有助于我们进一步捕捉到事物的本质，从而加深对产品的全面了解，增强产品的人文内涵与文化意蕴，这是包装造型、装饰、肌理等设计元素所无法替代的。雀巢公司的设计人员曾经做过这样的一个试验，将煮好的一壶咖啡，分别倒入红、黄、蓝三种颜色的咖啡罐里，让十几个人品尝，结果品尝者一致认为绿色罐子中的咖啡味道偏酸、黄色罐子中的味道偏淡，红色罐子中的味道最佳，最终雀巢公司决定使用红色罐包装，赢得消费者的一致好评。还有一个试验也证明了色彩所传达出的信息在包装中的重要性，三个文案内容完全一致的洗涤用品广告，只在小包装颜色上做了一些区别，分别使用红、蓝、黄三种颜色，消费者的反应就会完全不同，红色包装的广告被评为信息量最大、时髦、可信、科学、生动有趣、年轻、富有吸引力，蓝色包装则被认为无聊、过

于谨慎,黄色包装的广告被评为缺乏冲击力、柔弱。

在进行包装色彩设计时,首先就要注意对设计作品自身色彩的各种对比、调和因素的整体把握,如明度对比、色相对比、冷暖对比、面积对比以及同一调和、秩序调和等,以使作品的色彩搭配符合现代人的审美心理需要。如图5-26所示,这款果汁饮料运用了色彩的色相对比、面积对比等关系,视觉效果富有感染力和冲击力,使消费者可以在众多饮料中捕捉到这款产品,同时丰富而对比强烈的色彩搭配,也表现出这款饮料的甜美的味觉感受。

图5-26 果汁饮料包装设计

其次,还应注意到产品的功能以及受众的年龄、性别、所处地域的文化特征以及受众的信仰,对色彩有无特殊禁忌与偏爱,即色彩的文化功能、色彩的象征功能等。如中国人会觉得红色是喜庆的表达,而在非洲,如尼日利亚,红色则被认为是一种不吉利的颜色,热带的人喜欢鲜明的色彩,而寒带的人却觉得暗淡的色彩更有魅力;年轻人喜欢鲜艳的色彩,而年长的群体更倾向于能够表现他们端庄高雅的黑色和灰色。在包装设计中巧妙地运用传统文化艺术作为商品包装的设计元素,结合现代科学技术,融入现代包装设计色彩的表现形式,使传统文化艺术的使用价值得到一个新的升华,使包装设计有较强的时代感和民族感,尽显商品品牌的个性特征。中国是茶叶的故乡,茶伴随着人类日常生活的时间同中华民族辉煌灿烂的文明史一样悠久。所以作为茶这一特殊商品的包装更应体现其传统文化的特性。中国画和书法是中华民族灿烂的文化瑰宝,其深远的意境与茶文化所欲传达的超然脱俗正好吻合。因此,在现代茶叶包装设计中,以水墨色作为主体图形颜色的表现很多,如图5-27所示。

图5-27 茶叶包装设计

色彩在包装设计中的应用如图 5-28~ 图 5-35 所示。

图 5-29　色彩在包装设计中的应用（二）

图 5-28　色彩在包装设计中的应用（一）　　　图 5-30　色彩在包装设计中的应用（三）

图 5-31　色彩在包装设计中的应用(四)　　　图 5-32　色彩在包装设计中的应用（五）

图 5-33　色彩在包装设计中的应用（六）　图 5-34　色彩在包装设计中的应用（七）　图 5-35　色彩在包装设计中的应用（八）

第二节　色彩与居住环境的关系
——以空间设计为例

一、建筑设计

　　建筑是一种视觉艺术，建筑师往往通过建筑形式的不同，追求建筑的视觉美感。事实上，色彩在视觉艺术中具有无可取代的地位，许多成功的建筑艺术作品都倾注着设计师对色彩运用的巧妙构思。色彩构成也是我们学习建筑设计的基础，色彩本身具有一定的艺术性，可以传达建筑所表达的意义。运用色彩可以很好地调整建筑造型的比例，弥补造型的缺陷。此外，建筑色彩设计往往直接体现着建筑师的情感意识和艺术修养，为建筑增添无穷的魅力。

　　建筑设计是一门艺术，而色彩能够发挥美学装饰功能、艺术装饰作用，尤其能够体现建筑设计的艺术价值，彰显出建筑物的活力，达到美学装饰的作用。建筑设计的色彩搭配主要有以下方式，运用同类色进行调和，通过调整明度和纯度让建筑色彩产生明暗、强弱对比，从而打破建筑色调的单一感；运用类似色进行调和，采用色相相近的色彩，如红与橙、蓝与紫，依靠它们之间相近的色相搭配，使建筑上的色彩实现连贯画面诸色的调和关系；运用对比色进行调和，采用强对比或互为补色的色彩，通过提高一种颜色的纯度，降低另外一种颜色的纯度，在这些纯与灰的色彩中再加入一些能够区隔和融合的色调，如黑色、白色、灰色等，再通过颜色面积多少来划分，让建筑的色彩既对比强烈又和谐又美观。如图 5-36 所示，Spectrum 公寓选用了红、黄、蓝三种强对比的原色，为了减少对比色之间的矛盾冲突，每个色块使用了黑色的粗壮解构进行区隔。如图 5-37 所示，是北京三里屯太古里建筑群，由日本著名建筑师隈研吾领衔设计，它由 19 幢低密度建筑组成，每栋建筑采用了大胆的用色和不规则的几何线条，绚丽的色彩和自然的材质，让太古里每幢建筑都极具个性，使得三里屯太古里从众多的购物街区里脱颖而出。

　　不同的色彩表达不同的建筑功能，并根据建筑类型的具体特征与建

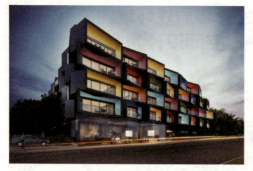
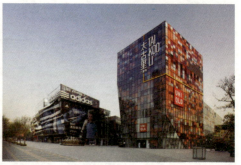

图 5-36　KUD 作品"Spectrum 公寓"　　　　　　　　　　图 5-37　隈研吾作品"三里屯太古里建筑群"

筑需求选择不同的色彩。例如，医院要展现出安全、清洁的环境，所以医院建筑一般选用干净明亮的色彩；幼儿园建筑一般采用清新艳丽、对比强烈的色彩，这样明快和鲜艳的色彩和孩子们纯真活泼的性格很符合，能够激发幼儿的想象力；商业街、影剧院等公共场所一般采用能够刺激人们产生兴奋与热情的色彩；娱乐性建筑物，则为现代人休闲、娱乐等营造一种轻松、闲适的气氛，可以保持建筑外立面的色彩多样性；而工厂、车间等工业建筑一般从提高生产率、保证生产安全性的角度多采用明快的冷色调。建筑中不同功能区域用不同色彩划分，能够使人一目了然。如图 5-38 所示，蓬皮杜国家艺术与文化中心采用的就是这种用不同颜

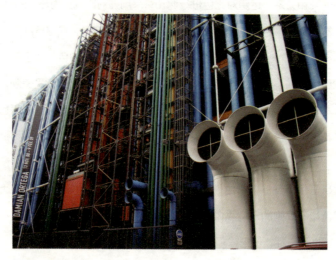

图 5-38　伦佐·皮亚诺，理查德·罗杰斯作品"蓬皮杜国家艺术与文化中心"

色划分不同功能区的方式，其外露的钢骨结构以及复杂的管线，红色代表交通系统，绿色代表供水系统，蓝色代表空调系统，黄色代表供电系统。五彩缤纷的通道，加上晶莹剔透、蜿蜒曲折的电梯，使得蓬皮杜艺术文化中心成了巴黎公认的标志性建筑之一。

建筑设计还与气候和自然环境有关，可以通过建筑外部的色彩来改善居住环境，从而影响心理环境。从我国的传统建筑来看，南北方由于气温相差大，建筑的色彩也呈现不同风貌。南方气候炎热，青山绿水，花木茂盛，宜用高明度的中性色或冷色。深灰色的青瓦片屋顶，深棕色的木作，墨绿色或黑色的建筑构件，白色的墙垣配搭各种绿植给人以清爽凉快、清淡朴素的感觉；北方气候寒冷，天色灰暗，沙尘较多，多用中等明度的暖色或中性色。浅黄色或土黄色的墙面，绛红色或大红色的门与蓝色、绿色的建筑构件给人以浓重强烈的温暖之感。如图 5-39 所示，徽派民居，构思精巧、造型别致，清一色的青瓦白墙，对比强烈，加上色彩斑驳的青石门（窗）罩融汇于山水之间，质朴中透着清秀。

图 5-39　徽派民居

不同国家、民族由于社会文化、自然环境、传统习惯不同，对色彩也各有偏好，比如黄色在中国封建社会和古代罗马历来受到帝王的尊崇，象征尊贵和权威，然而，埃及人却认为黄色是不幸的颜色；非洲国家的建筑通常采用白色和黄色；法国巴黎建筑，习惯以淡茶色和黑色为基调；意大利、西班牙和墨西哥的城市建筑则习惯以红、黄、橙等暖色为基调。在中国，汉族喜欢红、黄、绿等色彩；维吾尔族、哈萨克族、回族则喜爱将绿、蓝、白、金等色用于清真寺的建筑上；蒙古族由于常年生活在草原上，喜欢蓝、绿、白等色彩。每个国家、民族由于其发展演变的历史不同，对色彩赋予了不同的象征意义，建筑用色应充分考虑到不同的国家和民族中所寄托的情感。西藏的建筑景观色彩则主要使用金色、红褐色以及白色、黑色与黄色，每一种色彩和不同的使用方法都被赋予宗教和民俗的含义，白色有吉祥之意，黑色有驱邪之意，黄色有脱俗之意，

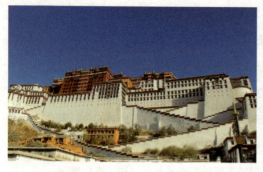
图 5-40 布达拉宫

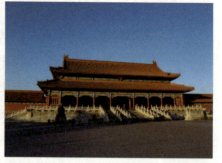
图 5-41 紫禁城

红色有护法之意，等等，如图 5-40 所示。中国古建筑中的色彩蕴含了特殊含义，红色与黄色就象征着富贵与权势，如图 5-41 所示，紫禁城的色彩就是一个典型的例子，金黄色的琉璃瓦屋顶，绿色调的彩画装饰，红色立柱和红色门窗，白色的石料台基，深灰色的铺砖地面，形成了强烈的对比，给人以极鲜明的色彩感染，更突显的是皇室尊严的至高无上和权力的不可侵犯。无论城市建筑如何建设发展，都少不了历史文化的渗透与积淀，特别是建筑色彩已经成为一种文化传承的媒介，在时刻彰显着一个地域悠久的历史文化。如图 5-42 所示，著名的上海金茂大厦

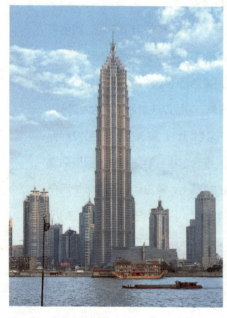
图 5-42 上海金茂大厦

的造型，有意识地借鉴中国古塔的变化节奏，大厦的银色基调的塔楼与天空背景融为一体，同时红色花岗石组成的红色基调裙房又与大地融为一体，银、红的色彩对比，象征性地表达了中国传统塔楼文化的精神。如图 5-43 所示，新加坡圣淘沙岛的 SEA 海洋馆就以蓝色和黄棕色分别象征海洋和沙漠。

任何建筑都不能脱离周围的环境而存在的，因此建筑物的颜色也应与周围的建筑环境相匹配，在建

图 5-43 新加坡圣淘沙岛 SEA 海洋馆

筑色彩的作用影响下,让建筑可以在整体环境中更加融合。如图 5-44 所示,贝聿铭设计的苏州博物馆新馆毗邻苏州著名的忠王府和拙政园,整个建筑在高度上不与周围的古建筑争夺制高点,灰白的调子同粉墙黛瓦的苏州古建也极为协调。

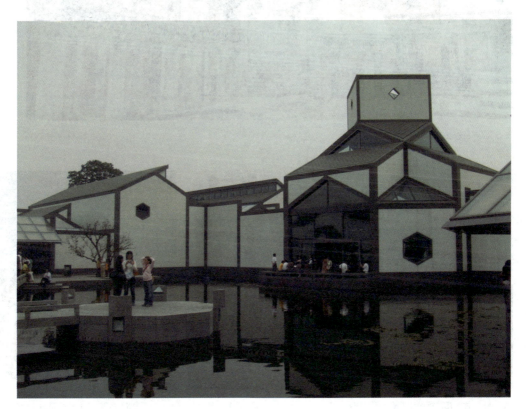

图 5-44 贝聿铭的苏州博物馆新馆

色彩在建筑设计中的应用如图5-45~图5-49所示。

图5-45 色彩在建筑设计中的应用（一）

图5-46 色彩在建筑设计中的应用（二）

图5-47 色彩在建筑设计中的应用（三）

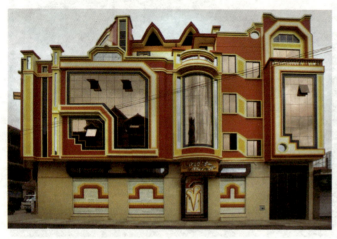

图5-48 色彩在建筑设计中的应用（四）

图5-49 色彩在建筑设计中的应用（五）

二、室内设计

　　随着经济的发展，生活水平逐渐提高，人们对居住空间、工作环境和各类活动场所的使用功能与审美功能提出了更新、更高的要求。人类生存的空间里充满各种色彩，不同的色彩给人以不同的心理和生理感受。色彩是室内设计中不可或缺的组成部分，色彩最能够展现室内的空间特征与鲜活性，任何室内的空间，如果淡化了色彩的意义，整个室内将会沉闷、压抑、毫无生机。因此，在室内色彩设计中，有效地将色彩理论知识与室内设计结合在一起，对营造室内的气氛和传达给使用者心理感受起着至关重要的作用。

　　色彩在室内设计中起到装饰、美化环境的作用。色彩装饰着人类居住的环境，人类因此而获得美的感受。但每个人对不同的色彩有不同的审美感受，所以在室内设计过程中，可依据个人的审美标准，并尊重使用者的性格与爱好，选取相应的色彩来装饰、美化室内环境。在室内设计中色调是营造个性化色彩氛围的关键，室内的色调是指色彩在室内环境中所形成的整体关系，是室内空间中各部分物体色彩互相配合，从而形成一种整体的色彩倾向，在特定的空间环境中起主导作用，并与其他因素共同营造环境的气氛。一般来说，冷色调的空间会获得清新优雅的感受，暖色调的空间能得到温暖融洽的气氛（图 5-50、图 5-51）；明度较高的空间使人感到愉悦，纯度较高的空间给人以兴奋的感受，明

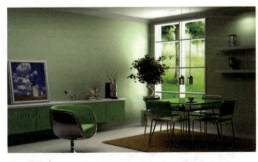

图 5-50　冷色调的室内设计

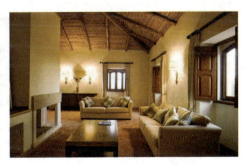

图 5-51　暖色调的室内设计

图 5-52 香山饭店室内设计

度和纯度都较低的空间会使人的情绪压抑、低沉。如图 5-52 所示，北京香山饭店为了打造出如江南民居的朴素、雅静的意境，并与优美的环境相协调，在色彩上采用了接近黑、白等无彩色作为主题，不论墙面、顶棚、地面、家具、陈设，都贯彻了这个色彩主调，给人统一协调的感受。

　　人的大脑对物质的反映往往会因为某些原因而产生误差，比如人的视觉会因为光线明暗的不同而对实际的空间有偏大或偏小的判断，所以可以通过色彩来调节空间。用色彩来调节空间感主要通过色彩的明度、纯度和色调在视觉上产生的错觉来进行调节。因为高明度、高纯度和暖色调的色彩具有收缩和后退感，所以对面积较小的使用空间，应采用高明度的暖色系，使房间显得宽敞明亮些；对于空间过大而产生空旷感时，可使用低明度的色彩，有种收缩感，以减弱空旷感，提高亲切感；室内的柱子过细时，宜用高明度色彩增加体积感，柱子过粗时，宜用低明度色彩减弱粗笨感，如图 5-53 所示。室内色彩可以调节室内光线的强弱，各种色彩都有不同的反射率，明亮的色彩对光线的反射强，幽暗的色彩对光线的反射弱，甚至有吸收光线的作用。在室内设计过程中，根据不同房间的采光要求，充分发挥色彩的作用，对室内的主色调做出合理的选择。

　　色彩具有影响人们的生理和心理的功能，能够影响到人们的生产、生活和学习，所以在设计室内色彩的时候，应首先考虑功能方面的要求。从功能出发进行室内色彩设计，就是要基于不同对象在不同场合对环境功能的特殊要求，对色彩进行科学的选择与控制，避免不合理的

图 5-53 通过色彩明度调节柱子的粗细

色彩体系出现，创造出既符合空间特质又充满艺术情趣的室内色彩环境。室内设计的空间包括家居生活、行政办公、商业购物、餐饮娱乐、文教卫生等诸多类型，这些空间的性质、功能不同，对色彩的选择也各不相同。学校是培养人才的场所，需要一个安静舒适的教学环境，学生从低年级到高年级，根据学生成长发育的需要，色调可以从鲜艳的暖色调到理性冷色调，如图 5-54、图 5-55 所示；医院是病人就医的地方，医院室内色彩要有利于治疗和休养，多用干净整洁的白色、灰绿色和浅米色等颜色，因为这类色彩能给人以舒缓、安静、整洁的感觉，如图 5-56 所示；工业车间根据劳动强度、产品色彩和温度来调节工作环境的色彩，使工人在色彩上得到心理补偿，以减轻视觉疲劳，提高工作效率，如图 5-57 所示；餐饮娱乐环境的色彩应选择具有暖色倾向、纯度较高的红色、黄色、紫色等进行搭配，色彩独有的张力能够形成富有强烈兴奋

图 5-54　幼儿园教室设计　　　　　　　　　　　　　　　　　图 5-55　高中教室设计

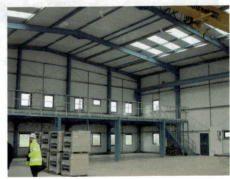

图 5-56　医院室内设计　　　　　　　　　　　　　　　　　　图 5-57　工厂厂房设计

感的色彩基调，同时可以促进食欲，如图 5-58 所示；办公室是处理日常事务的地方，为了便于集中精力思考问题和接待会客，应选用有助于形成安静、沉着氛围的明亮偏冷的蓝色、绿色、白色等进行组合，如图 5-59 所示；商业空间是销售产品的地方，为了吸引顾客的目光，刺激消费，其背景色调应与商品色彩互为对比，相互衬托，如图 5-60 所示。

图 5-58　餐饮空间设计

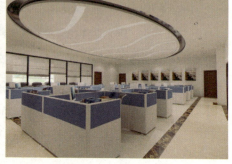
图 5-59　办公空间设计

图 5-60　商业空间设计

在家居空间设计中，客厅的色彩要能够烘托整个室内的环境和气氛，可以选择中性偏暖的色调，如乳白色、浅紫色等，既显示出主人的生活品味，又使整个空间环境气氛显得热情、温馨，如图 5-61、图 5-62 所示；

图 5-61　客厅设计（一）

图 5-62　客厅设计（二）

图 5-63　卧室设计（一）

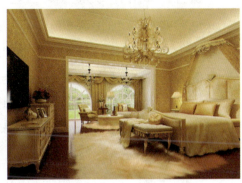
图 5-64　卧室设计（二）

图 5-65　儿童房设计

卧室的色彩应用对人的生理及心理会造成重要影响，所以应选择令人感到安静、安全的色彩，如淡黄色、浅粉色等，如图 5-63、图 5-64 所示。同时，卧室色彩的搭配与人的年龄段和个人习惯有关系，例如针对儿童的卧室，可根据儿童的天性选择较为活泼、艳丽的色彩，如图 5-65 所示；餐厅色彩应考虑令人能够愉快进餐的颜色，如能刺激食欲的橙色、黄色。

室内环境中的家具色彩选择取决于环境的色彩品味和格调，一般室内的色调决定了家具色彩。常用的家具色彩以浅色为主，浅灰色、浅米黄色、浅蓝色、浅绿色等，容易和周围环境融合，并能够扩大空间，呈

图 5-66 沙发设计　　　　　　　　　　　　图 5-67 室内软装设计

现宁静、典雅的色彩视觉效果,如图 5-66 所示。同时,深色调的家具也受到欢迎,常用的有深褐色、茶褐色或黑色,适合于较大空间的会客厅、书房,易产生稳重、端庄的视觉效果,而中性色彩的家具较适合于起居室。除了家具、墙面、地面等因素的色彩与室内环境有密切关系,室内软装饰色彩在环境中也起到关键的作用,尤其是窗帘、帷幔、床罩、台布、地毯及沙发、座椅上的大块蒙面织物还有各种艺术品等,它们的材质、色彩、图案千姿百态,能直接影响室内环境的色调和总体气氛,因此,软装饰在很大程度上起着调节室内色彩的作用,如图 5-67 所示。

色彩在室内设计中的应用如图 5-68~图 5-70 所示。

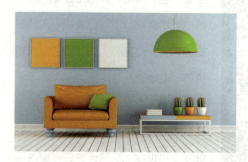

图 5-68 色彩在室内设计中的应用(一)

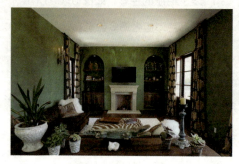
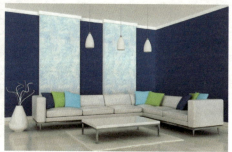

图 5-69 色彩在室内设计中的应用(二)　　　图 5-70 色彩在室内设计中的应用(三)

第三节　色彩与服饰的关系
——以服装设计为例

色彩、款式、面料是服饰设计的三要素。而色彩更是这"三要素"之首，往往是顾客是否选择购买服装的首要条件。在服饰设计过程中对于色彩的要求，更富有个性化和情感化。设计强调源于生活且高于生活，而这一特点在服饰色彩设计之中尤为凸显。培养从生活和自然中发现色彩、提炼色彩的能力，将色彩理论知识应用在色彩的设计之中，强调设计师对色彩的理解和心理感受以及实际应用。

在服装设计中认识和理解色彩搭配、色彩调和，色彩由于视错觉带来的设计感和对人体的修饰作用以及服饰流行色等色彩知识在服饰设计中的应用，是我们讲授的要点。在服饰设计中引导学生主动参与，体现个性化的表现手法，鼓励用电脑配色，增强学生对色彩搭配的感觉，强调色彩情感价值目标的树立，从而为服饰设计的学习打下个性化情感的色彩搭配和设计的基础是本章的教学目标。

一、服装色彩配色

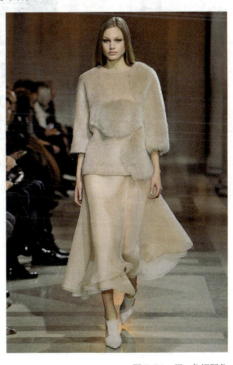

在服饰色彩设计中，不同色彩的搭配，会产生不同的视觉效果。从服装色彩的三要素来看，根据不同的色相、明度及纯度的配色可以产生不同的设计效果。

色相配色可依据色相对比产生配色关系，如同一色相配色、对比色相配色、类似色相配色、互补色相配色等，如图5-71~图5-74所示。

图5-71　同一色相配色

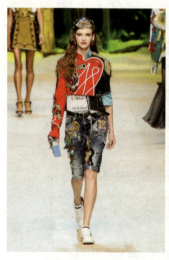
图 5-72　对比色相配色

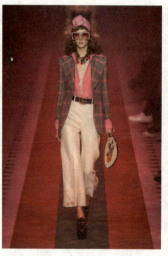
图 7-73　类似色相配色

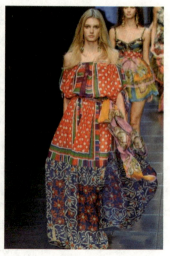
图 7-74　互补色相配色

　　明度配色指服装中不同明暗程度的色彩进行配置。可细分为高明度配色、中明度配色、低明度配色等，如图 5-75~ 图 5-77 所示。

图 5-75　高明度配色

图 5-76　中明度配色

图 5-77　低明度配色

　　纯度配色指服装中不同鲜灰程度的色彩进行配置。可细分为纯度差大的配色、纯度差中等的配色、纯度差小的配色等，如图 5-78~ 图 5-80 所示。

图 5-78　纯度差大的配色　　　　图 5-79　纯度差中等的配色　　　　图 5-80　纯度差小的配色

无彩配色指服装中的最长色调的配置。可分为黑白配色、黑白灰调整法配色、单一（黑、白、灰）配色等，如图 5-81～图 5-83 所示。

图 5-81　黑白配色　　　　图 5-82　黑白灰调整法配色　　　　图 5-83　单一配色

二、服装色彩搭配对视觉的引导作用

服装色彩的视觉引导性来源于色彩的意向特征，即色彩给人的感觉。

但是对于色彩本身而言，它并不具有感觉。色彩的感觉是由人对色彩的视觉效果引发的抽象联想，从而产生一系列心理感受，最终形成人对色彩的感觉。根据色彩的基本属性和分类，服装色彩的意向特征大致可以分为冷暖感、轻重感、前进感与后退感、扩张感与收缩感、华丽感与质朴感这五种。

1. 服装色彩搭配的冷暖感

色彩的冷暖感跟色彩的基本色调有关，可划分为冷色系和暖色系这两大类。冷色系产生清凉、平静等一系列感觉，如图 5-84 所示。而暖色系产生温暖、热烈等一系列感觉，如图 5-85 所示。根据不同的季节特征，于服饰设计中合理运用色彩的冷暖感，可以有效地使着装人士从心理上产生对服饰的认同感。

图 5-84　冷色调服装

图 5-85　暖色调服装

2. 服装色彩搭配的轻重感

图 5-86　高明度上升感配色

图 5-87　低明度下降感配色

色彩的轻重感主要与色彩的明度有关。高明度的色彩容易给人漂浮、轻柔、上升的感觉，使人联想到薄纱的轻盈、棉花的柔软，如图 5-86 所示。低明度的色彩容易给人沉重、深沉、稳定的感觉，使人联想到象征力量的金属、石块等，如图 5-87 所示。

3. 服装色彩搭配的前进感与后退感

图 5-88　前进感与后退感配色

色彩的前进感和后退感主要与各种色彩的波长有关。由于各种色彩的波长不同，其成像后就会给人或前进或后退的感觉，形成一种视错觉现象可以有效调整着装者的身材，使着装效果更趋完美。一般来说，暖色系色彩、高明度色彩、纯色、强对比色、大面积色彩等会给人较强的前进感；反之，冷色系色彩、低明度色彩、浊色、弱对比色、小面积色彩等会给人较强的后退感，如图 5-88 所示。

4. 服装色彩搭配的扩张感与收缩感

图 5-89　华丽感配色

色彩的扩张感和收缩感与色彩的色相、明度、纯度有关。一般来说，暖色系色彩、高明度色、低纯度色会给人扩大、膨胀的感觉，会显得物体的体积比实际体积大。而冷色系色彩、低明度色、低纯度色会给人收缩的感觉，会显得物体的体积比实际体积小。

5. 服装色彩搭配的华丽感与质朴感

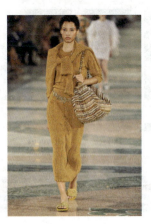

图 5-90　质朴感配色

色彩的华丽感与质朴感也可称为色彩的活泼感与庄重感，主要与色彩的纯度有关，色彩的明度对其也有一定的影响，如图 5-89、图 5-90 所示。在一般情况下，高明度色、高纯度色及强对比色会给人奢华、耀眼或者活泼、亮丽的感觉，会让人情绪高涨、兴奋。而低明度色、低纯度色及同一色会给人单纯、雅致、文静的感觉，容易让人静心。在不同的文化背景下，根据不同的场合需要可选择华丽或质朴之感的色彩进行服饰设计。

三、服饰设计的流行色应用

色彩具有时代性,一种色彩可能在某个时期非常流行,但是过了一段时间之后就会逐渐被其他"新兴"的、"时尚"的色彩取代。所以,这种随着时代发展变迁不断变换的颜色就是"流行色"。流行色的出现并非孤立现象,而是各种社会作用下的共同结果。流行色并非指单一的颜色,而是很多色组或者色相,如图 5-91 所示;每个色彩季节性的流行色有着明显的倾向性。流行色具有时代性,与所处自然环境密切、政治经济、文化艺术、科学教育的不同,甚至是风俗习惯和乡土人情的不同,

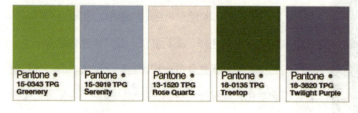

图 5-91 潘通(Pantone)2017 流行色预测

就会在性格、气质、兴趣和爱好等方面表现的不同,从而对色彩也各具偏好,如图 5-92 所示。从流行色的心理效应出发,流行色体现了人们对于时尚、更新以及品位的追求,适宜应用于服装设计。

1. 流行色与服饰之间的关系

根据不同消费者对服饰消费的不同需求,一般我们会把服饰做成四个档次,即高、较高、中、低。这四个档次的服饰所穿的周期长短不同,所面对的消费者对象也不同,因此对流行色的需求也不

图 5-92 其他机构 2017 流行色预测

同。一般来说，高档的真丝服饰和皮毛服饰一般作为礼服，可穿的周期比较长，因此销售面很窄，销售量也不太多。而低档的纯棉服饰所面对的是大范围的消费者，但这些消费者的层次比较低，大多对流行色也不太感冒，所以经常采用常用色。而只有中高档的纯棉、呢绒、混纺等服饰属于时装类，也是流行色重点的生产对象，此外，配套的鞋子、袜子、手提包、围巾等属于和这些服饰流行相配套的产品，一般在生产和设计时也要注意和衣服配合，如图5-93所示，杜嘉班纳2017年春夏发布会中包作为配饰的色彩设计与服装相得益彰。

图5-93 服装配饰与服装色彩设计的配合

流行色在服装设计的应用中也要考虑人们的生活成本。在现今高速发展的形势下，也出现了高速淘汰的新趋势。许多服饰的流行也仅存一至两年，甚至不少流行服饰的生命只有短短两季——不到六个月，所以在设计流行色服饰时一定要紧随趋势，速度上做出考量。

在设计流行服饰时，还要注意款式。设计者为了使服装增添时髦、新颖的魅力，总是在利用流行色的基础上，通过各种款式的设计，刺激消费者的购买欲望。此外，服饰的材料和纹样对于流行色的运用也很重要，因为材料中的纹样和造型等基本都包含基础的色调，在对用色进行设计时，既要选择有时代感的纹样，也要选择时尚的流行色，这样才能赢得消费者的接受。

2. 科学的利用流行色设计服饰

在应用流行色卡提供的颜色进行服饰设计时，要注意发挥自己的主观能动性，进行定色变调等，如图5-94所示。通常来说，服饰大面积的主色调可以利用流行色的高潮色或始发色，而在用花色时，则采用花

色或底色为流行色,此外还要注意较少利用流行色的互补色作为点缀,可以适当地利用灰色和无彩色作为辅助颜色,如图 5-95 所示。总之,对于服饰流行色的把握,最关键的是主色调,即根据人们的不同性格,为了使不同消费者的需求得到满足,可以采用和它相适应的主色调设计方式。

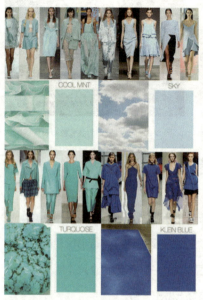

图 5-94 服装流行色定色变调

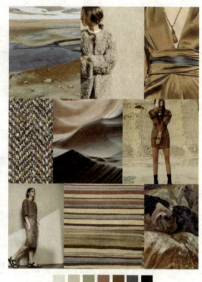

图 5-95 定色变调与灰色搭配

图 5-96 定色明度变调

注意四季不同的衣服(包括男装和女装)都可以利用流行色谱中的单色,但同时也要注意分层次的利用单色,即在不改变色相的基础上,通过颜色的不同明度提升服饰的层次感,如图 5-96 所示。

要注意同色组的色彩组合应用。在服饰流行色设计时,可以选取同色组的两种及以上的色彩混合使用,同时可以对其不同色彩的明度进行变化,使其更加丰富多彩。同时,各组色

彩的组合应用也要注意穿插组合和统一，通过利用对比色和补色等，丰富人们的视觉效果，如图 5-97 所示。

图 5-97　定色对比变调

要注意流行色和常用色、点缀色的组合。服饰色彩设计中可以把上衣设计为流行色，而裤子或裙子为常用色，或者反之，如图 5-98 所示。这样既体现了流行的一面，又可以使富有陈旧思想的消费者乐于接受。此外，在进行色组流行色利用时，还要注意加入点缀色的原色，因为点缀色不但能增加服饰色调的变化，还能增强服饰的层次感，使其更加醒目，如图 5-99 所示。此外，在利用流行色和常用色进行色彩搭配时还要注意不同地区的不同人群喜好。一般

图 5-98　定色变调——常用配色

来说，欧洲人群喜欢把米色、咖啡色和乳白色作为常用色，所以在欧洲服装设计中就侧重于这些常用色的使用，如图5-100所示。当然，常用色和流行色的位置也并不是一成不变的，它们之间存在着互换性，在一定条件下可以相互转化。所以，在服装款式设计中要注意流行色和常用色的配合使用。

图 5-99　定色变调——原色配色

图 5-100　定色变调——咖色配色

要注意流行色的时代性。每个时期的流行色组的不同一般都带有明显的时代特征，而这种流行基调除了具有色相倾向外，还对彩度和明度的要求不同，所以在设计服饰色彩时也需要注意。

在国际流行色中，黑色、白色和灰色是流行色卡中永不缺席的色系。比如在2003年到2004年间出现了自1963年国际流行色委员会成立以来最多的黑色系流行色，总共有十多组不同微弱色相的黑色组，由于当时"9·11"恐怖事件、美国在阿富汗的战争等造成人员伤亡、家国破碎、环境恶化，而黑色则代表着人们的反战情绪及哀悼。同样，白色也表现着人们珍惜生命、祈祷和平等主题。所以，在特定的环境下黑色和白色以及灰色展示的意义不同，对此我们要合理利用。

第四节　色彩与生活用品的关系
——以产品设计为例

21世纪的产品设计随着我国经济的持续发展，竞争愈发激烈。色彩对于产品设计而言，是产品的外部表现的重要形式之一，在产品的外观设计当中占有举足轻重的地位。色彩可以离开产品设计独立存在，产品设计却永远离不开色彩的设计。色彩不但能够赋予产品鲜明的个性，也能够为产品建立完美的视觉形象。人们在观察事物过程中，无论性别年龄，对色彩的注意力总是第一位的，其次才会注意形态及材质，正所谓"先看色，后看花"。

一、色彩对比在产品设计中的应用

色彩对比是指两种及两种以上颜色在空间或时间上相互比较的关系，主要是色彩的色相对比、明度对比、纯度对比、冷暖对比以及面积对比等。产品设计能够通过色彩的对比关系来体现产品不同的材质、风格和功能对象，同时也能通过色彩的对比来体现产品在不同文化、年龄、性别以及心理感受状态下出现的个性差异。如图5-101所示，飞利浦的剃须刀9000系列，针对年轻消费群，选择用黄色、蓝色和黑色，为了强调产品的功能性，

图5-101　飞利浦剃须刀色彩设计

图 5-102　儿童用品色彩设计

使用强烈的色彩对比效果，来表达年轻一代的律动形象。儿童产品需要通过色彩去强调产品的安全性和愉悦性，必须大面积地使用鲜明甚至是对比色，增加视觉的冲击力，如图 5-102 所示。而且同样的色彩，在有光泽的表面和无光泽的表面会出现暗淡、浓郁、活泼、可爱等不同的视觉效果。

二、色彩调和在产品设计中的应用

色彩的调和是指两个或两个以上的色彩，和谐而有秩序地组合在一起。如办公用品多突出整洁、冷静、理性的特性，而选择暗色调或灰色调，较少用刺激、明快的纯色。但这并不意味着它们将一直如此，对某种色彩的判断将随着应用这种色彩的产品和产品本身的风格样式而变化。例如，在尖端技术领域几乎不用红色，但从营销层面看，尖端技术领域也需要感性的介入，未来会有越来越多的企业慎重地选用红色。我们在考虑产品本身的色彩的同时，还需要考虑它与周围环境的关系，如图 5-103 所示，德国 Interluebke 以前的产品主要是运用简练、慎重

图 5-103　Interluebke Eo 色彩家具

的中性色，随着消费者的需求，推出了 Interluebke Eo 色彩家具，Eo 在内部装置了 LED 电灯泡，可以用遥控器变换 12 种色彩。下雨或忧郁时，可以换成柠檬色或石灰色；炎热的天气可以换成清爽的天蓝色；晚上招待朋友时，可以换成刺激食欲的橙色或神秘氛围的紫色。不管是色彩的对比还是色彩的调和，在产品的色彩配置中，色彩一般不宜使用过多，而且面积也应有所对比，主色调的面积应该大一些，如果过多的颜色集中在一件产品上就会降低色彩的明了程度，使色彩丧失个性、主题不清。

三、色彩的心理效应与产品设计

图 5-104　春节礼品配色应用

产品设计中色彩要引起消费者好感，是最后促使消费者决定购买商品的一个重要因素。当人们看到某一具有色彩的物体时，色彩作为一种刺激，能使人们产生各样感情，这是人所共知的现象。顾客从来不会挑选他们不喜欢的色彩，在中国，中秋节、春节礼品的色彩都选择以红色、黄色、金银色为主色，以体现喜庆、吉利、快乐、团圆、红红火火，如图 5-104 所示。如果在新年礼品及包装盒上出现黑色底白色字的祝福语中国多数人就不会购买这样的的礼品，虽然做到了醒目又易识，但在这个节庆的特殊日子里，却不能引起消费者好感，因此这样影响了产品的促销。

　　色彩心理与年龄的关系研究表明，人随着年龄的变化，生理结构也发生变化，色彩所产生的心理影响也随之有别。儿童大都喜爱鲜艳的颜色，婴儿喜爱红色和黄色，4~9 岁儿童最喜爱红、黄、蓝等原色，如图

图 5-105　儿童色彩偏好

图 5-106　中学生色彩偏好

5-105 所示；7~15 岁的中学生喜欢绿、红、青、黄、白、黑等明快的色彩，如图 5-106 所示；随着年龄的增长，人们的色彩喜好逐渐向复色过渡，向黑色靠近，如图 5-107 所示。也就是说，年龄愈大，所喜爱的色彩愈趋向成熟，这是因为儿童刚诞生，视觉发育不敏锐，需要简单的、新鲜的、强烈的色彩刺激；随着年龄的增长，阅历也在增长，脑神经记忆库已经被其他刺激占去了很多，色彩感觉就相应成熟和柔和些。

图 5-107　成年人色彩偏好

色彩心理与人们从事的职业和具有的文化水平有着深刻的关系。体力劳动者喜爱鲜艳的色彩；脑力劳动者欣赏调和的色彩；农牧区人们喜爱极艳丽的与周围环境成补色关系的色彩；高级知识分子则喜爱复色、淡雅色、黑色等较成熟的色彩。

色彩心理与民族、风俗习惯的关系由于不同的民族、风俗习惯、生活方式等方面的不同，人们的审美意识和审美感受也不相同。对此，设计师在选择色彩时就得考虑商品的主要销售对象和销售地区对色彩的偏好和禁忌。

四、典型产品外观设计的用色规律

医药领域一般常用单纯的冷暖色块,多用冷灰色表示消炎、退热、镇痛,如图 5-108 所示;用暖色表示滋补、营养、兴奋、强心及保健,如图 5-109 所示。

图 5-108 药品包装色彩设计

图 5-109 保健品包装色彩设计

食品领域用色一般以鲜明、丰富的暖色调为主,以红色、黄色、咖啡色等强调如香甜、奶油、可可等味觉,突出食品的新鲜和富有营养;用蓝色、白色等表示食品的卫生、冷冻;用嫩绿色表示蔬菜的新鲜和富有叶绿素等,如图 5-110 所示。

图 5-110 食品包装色彩设计

化妆品领域一般多用柔和的中纯度或高明度的色调，用淡绿色、淡粉红色、淡玫瑰色让消费者联想到自然、轻快和清洁和女性的柔美，如图 5-111 所示；用黑色和灰色来表示庄重大方，尤其在男用化妆品上使用较多，以体现男性的刚毅与深沉，如图 5-112 所示。

图 5-111　佰草集植物化妆品色彩设计　　　　　　图 5-112　NIVEA 男士化妆品色彩设计

儿童玩具一般常用鲜艳夺目的纯色和冷暖对比强烈的色块来迎合儿童的兴趣和爱好，婴儿用品包装以对比柔和的色彩为主，象征婴儿的幼嫩，如图 5-113 所示。

男用纺织品类商品用色多用有层次的黑色、白色、灰色或以含灰色为主调，女用纺织品类多用女性喜爱的粉红、淡朱红、浅玫瑰、粉绿等明度较高、鲜艳富丽的色彩去传达轻软的商品属性。

体育用品一般多用鲜明、响亮的色块，以增强活跃气氛和运动感，如图 5-114 所示。

图 5-113 儿童玩具色彩设计

图 5-114 体育用品色彩设计

参考文献

[1] 程悦杰,历泉恩,张超军.色彩构成[M].北京:中国青年出版社,2010.

[2] 郭宜章,谭美凤,赵杰等.色彩构成[M].北京:中国青年出版社,2015.

[3] 董小龙,李文红,梁伟.构成基础(色彩构成)[M].上海:上海交通大学出版社,2012.

[4] 约瑟夫·阿尔伯斯.色彩构成[M].李敏敏译.重庆:重庆大学出版社,2012.

[5] 海勒.色彩的性格[M].吴彤译.北京:中央编译出版社,2008.

[6] 于国瑞.色彩构成[M].北京:清华大学出版社,2008.

[7] 王平.色彩构成[M].武汉:华中科技大学出版社,2008.

[8] 黄群,陆江艳.色彩构成[M].上海:上海人民美术出版社,2012.

[9] 崔唯.色彩构成[M].北京:中国纺织出版社,2010.

[10] 吴艺华.色彩构成[M].上海:上海交通大学出版社,2011.

[11] 郜岩.色彩构成[M].沈阳:辽宁美术出版社,2014.

[12] 杜新,王磊.色彩构成[M].南京:南京大学出版社,2015.

[13] 肖颂阳,陈嘉蓉.色彩构成[M].北京:清华大学出版社,2011.

[14] 程蓉洁.色彩构成[M].北京:中央编译出版社,2004.

[15] 海勒.色彩的文化[M].吴彤译.北京:中央编译出版社,2011.

[16] 周冰.色彩构成[M].西安:西安交通大学出版社,2011.

[17] 王伟,徐碧珺.色彩构成设计[M].北京:人民邮电出版社,2014.

[18] 毛溪.色彩构成[M].上海:上海人民美术出版社,2014.

[19] 瓦西里·康定斯基.论艺术里的精神[M].吕澎译.上海:上海人民美术出版社,2014.